KB078024

버려지는 디자인 통과되는 디자인

프레젠테이션 디자인

박은진, 김민경 지음

버려지는 디자인
통과되는 디자인
프레젠테이션 디자인

초판 발행 · 2020년 12월 14일

지은이 · 박은진, 김민경
발행인 · 이종원
발행처 · (주)도서출판 길벗
출판사 등록일 · 1990년 12월 24일
주소 · 서울시 마포구 월드컵로 10길 56(서교동)
대표 전화 · 02)332-0931 | **팩스** · 02)323-0586
홈페이지 · www.gilbut.co.kr | **이메일** · gilbut@gilbut.co.kr

기획 및 책임편집 · 박슬기(sul3560@gilbut.co.kr) | **디자인** · 장기춘 | **제작** · 이준호, 손일순, 이진혁
영업마케팅 · 임태호, 전선하, 차명환 | **웹마케팅** · 조승모, 지하영 | **영업관리** · 김명자 | **독자지원** · 송혜란, 윤정아

교정교열 · 안혜희북스 | **전산편집** · 김정미 | **CTP 출력 및 인쇄** · 상지사피앤비 | **제본** · 상지사피앤비

• 잘못 만든 책은 구입한 서점에서 바꿔 드립니다.
• 이 책은 저작권법에 따라 보호받는 저작물이므로 무단전재와 무단복제를 금합니다. 이 책의 전부 또는 일부를 이용하려면 반드시 사전에
 저작권자와 (주)도서출판 길벗의 서면 동의를 받아야 합니다.

ISBN 979-11-6521-381-7 03600
(길벗 도서번호 007085)

ⓒ 박은진, 김민경, 2020

값 17,000원

독자의 1초를 아껴주는 정성 길벗출판사

길벗 | IT실용서, IT/일반 수험서, IT전문서, 경제실용서, 취미실용서, 건강실용서, 자녀교육서
더퀘스트 | 인문교양서, 비즈니스서
길벗이지톡 | 어학단행본, 어학수험서
길벗스쿨 | 국어학습서, 수학학습서, 유아학습서, 어학학습서, 어린이교양서, 교과서

페이스북 · www.facebook.com/gilbutzigy
네이버 포스트 · post.naver.com/gilbutzigy

PREFACE

통과되는 프레젠테이션 디자인은 어떤 디자인일까?

프레젠테이션을 디자인할 때 어떤 것이 좋은 디자인인지 알 수 없어 무작정 다른 사람들의 자료 중 괜찮아 보이는 구성만 골라 그대로 사용해 본 경험이 있을 거예요. 하지만 콘텐츠 간의 어우러짐이 없어 어색하고 부자연스러워 원하는 결과물을 만들어내기 쉽지 않았을 것입니다. 또 오랜 시간 동안 인터넷 검색을 한다고 해도 참고할 만한 좋은 디자인 사례를 찾기란 하늘의 별 따기와 같죠. 특히 프레젠테이션은 전문가가 아니라도 직종에 관계없이 디자인해야 할 경우가 많아 이러한 고민과 문제점을 다들 느끼고 있을 거예요.

이 책에는 프레젠테이션 디자인 경력 15년 이상의 전문가들이 직접 작업한 공공기관, 국내 유수 기업 및 교육기관 등의 92가지 실무 디자인 사례가 담겨 있어 이를 통해 디자인에 필요한 핵심 지식과 작성 규칙, 그리고 효과적인 팁까지 배울 수 있습니다.

특히 프레젠테이션 디자인 작업을 할 때 많은 사람이 컬러 사용을 어려워하는데, 여기서는 프레젠테이션에서 자주 사용하는 컬러의 톤앤매너를 제공해 컬러 감각이 부족한 사람도 배색에 실패하지 않도록 도와줍니다. 그리드 파트에서는 통일, 변화, 균형의 사례를 통해 전체 슬라이드의 통일성을 유지하되, 변화를 통한 메시지 강조법을 소개합니다. 또 타이포그래피에서는 효과적인 텍스트 사용법을, 그리고 그래픽 요소에서는 다양한 시각화 사례를 통해 설득력을 높이고 오래 기억되는 디자인 방법에 대해 알려줍니다.

여러 슬라이드에 걸쳐 스토리가 이어지는 프레젠테이션의 경우 한 장의 슬라이드 디자인만을 보고 Good 또는 NG라고 하기는 힘듭니다. 또 개인적인 취향과 관점에 따라 NG 디자인이 더 마음에 들거나 Good 디자인에 공감하지 못할 수도 있습니다. 디자인에 정답은 없기 때문이죠. 하지만 특정 개체가 왜 그 위치에 있는지, 어떤 규칙으로 컬러를 사용했는지 디자인 원칙은 명확해야 하며, 강조 포인트와 전달하고자 하는 메시지는 무엇인지 정확하게 설명할 수 있어야 합니다.

디자인은 잘 만들어진 사례를 모방해보는 것에서부터 시작합니다. 이 책의 다양한 실무 사례를 통해 마음에 드는 디자인을 따라해보고 점차 자신만의 스토리와 디자인으로 차별화해보길 바랍니다. 긴 집필 기간 협조와 격려를 아끼지 않은 가족들께 감사의 인사를 전합니다.

박은진, 김민경

CONTENTS

PART 1 컬러

PART 2 그리드

PART 3 타이포그래피

디자인 이론 ㅣ 타이포그래피로 메시지를 세련되게 전달하라 142
디자인하는 법 ㅣ 글꼴과 워드아트 스타일 활용하기 155

PART 4 그래픽 요소

PREVIEW

이 책은 컬러, 그리드, 타이포그래피, 그래픽 요소를 주제로 프레젠테이션 디자인을 4개의 파트로 나누어 구성하였습니다. 직관적으로 보고 이해할 수 있도록 왼쪽 페이지에는 버려지는 디자인을, 오른쪽 페이지에는 통과된 디자인 시안을 배치하여 비교 분석하였습니다.

COMPOSITION

디자인을 보는 눈을 키우고 명확한 기준을 세우는 데 도움이 되도록 디자인 이론을 제시하고, 버려지는 디자인(No Good)과 통과된 디자인(Good)을 직관적으로 비교할 수 있도록 구성되어 있습니다.

디자인 이론

프레젠테이션을 하면서 통과되는 디자인을 위해 꼭 알아야 할 디자인 이론을 알아보고, 다양한 프레젠테이션 사례를 통해서 좋은 디자인과 잘못된 디자인을 살펴봅니다. 이론에 대한 이해를 돕기 위해 설명 이미지와 사례 이미지를 통해 개념을 확실히 이해할 수 있습니다.

디자인 해설

잘 된 프레젠테이션 사례를 통해 디자인할 때 어떤 점을 고려해야 하는지 매체의 특성, 주제, 프레젠테이션에 사용해야 할 콘텐츠에 따라 어떤 디자인이 효과적인지 알아봅니다. 뚜렷한 기준을 알아두면 디자인이 훨씬 쉬워집니다.

버려지는 디자인(NG)/통과되는 디자인(GOOD)

왼쪽 페이지에는 버려진 디자인이 있고, 오른쪽 페이지에는 통과된 디자인이 있습니다. 실제로 버려졌던 디자인과 통과되었던 디자인을 대조하여 그 차이를 확연히 알 수 있으며, 어떤 점을 수정했을 때 통과되었는지 살펴보면서 좋은 디자인을 위한 힘을 키울 수 있습니다.

프레젠테이션 전문 디자이너가 작업한 템플릿과 오브젝트를 제공합니다.
길벗출판사 홈페이지(www.gilbut.co.kr)에서 다운로드 받으세요.

PART 1 컬러

통과되는
디자인

컬러로 메시지를 디자인하라

색은 저마다 고유한 이미지를 가지고 있어서 색을 통해 감정을 표현하거나 메시지를 전달할 수 있습니다. 그러므로 디자인에서 색 선택은 프레젠테이션의 분위기를 결정하는 가장 중요한 요소가 됩니다. 모든 색은 색의 3속성인 '색상', '명도', '채도'를 가지며, 색을 잘 사용하기 위해서는 색의 속성에 대해 정확하게 이해해야 합니다.

색의 3속성

색상(Hue)

색상은 빨강, 파랑과 같이 색 이름으로 구분되고, 이러한 색상을 원처럼 배열한 것을 '색상환(Hue Circle)'이라고 합니다. 이때 검은색, 흰색, 회색과 같은 무채색은 색이 없기 때문에 색상환에 없습니다. 색상환에서 바로 옆에 위치한 색은 '유사색', 마주 보고 있는 색은 '보색', 보색의 양옆에 있는 색은 '반대색'이라고 합니다. 따라서 색상환에 대해 알아두면 배색에 대한 이해를 바탕으로 프레젠테이션의 의도에 맞는 색을 정확하게 구현할 수 있습니다.

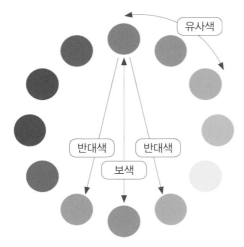

▲ 색상환

명도(Value)

명도는 색의 밝기를 나타냅니다. 흰색에 가까울수록 명도가 높은 색이고 검은색에 가까울수록 명도가 낮은 색입니다. 예를 들어 노란색은 보라색보다 명도가 높습니다. 무채색의 경우 명도만 가지며 흰색, 회색, 검은색이 가지는 명도 단계는 '그레이스케일(Grayscale)'이라고 합니다.

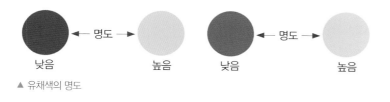

▲ 유채색의 명도

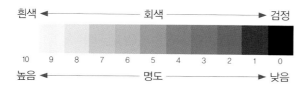

▲ 무채색의 명도(그레이스케일)

채도(Saturation)

채도는 색의 강도나 선명(鮮)한 정도 또는 맑고 탁한 정도를 표현합니다. 다른 색과 섞이지 않은 순색일수록 채도가 높은 색이고, 다른 색과 혼합할수록 채도가 낮은 색이 됩니다. 무채색은 채도가 가장 낮은 색입니다.

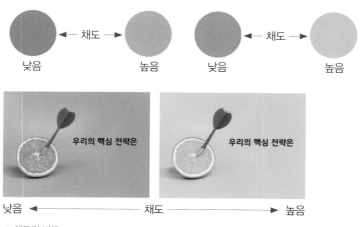

▲ 채도의 비교

CMYK와 RGB

CMYK : 인쇄물에서 사용하는 컬러

▲ CMYK 값은 0, 0, 0, 0일 때 흰색

색의 삼원색은 CMY, 즉 Cyan, Magenta, Yellow입니다. 잉크는 색을 많이 섞을수록 어두운 색이 됩니다. 이론적으로 CMY를 모두 섞으면 검은색이 나오지만, 실제로 사용하면 검은색을 얻기 어렵기 때문에 Black(K)을 추가하여 'CMYK'라고 부르는 색 체계를 사용합니다.

RGB : 디스플레이에서 사용하는 컬러

▲ RGB 값은 255, 255, 255일 때 흰색

빛의 삼원색은 RGB, 즉 Red, Green, Blue이고, 빛이 많이 혼합될수록 색이 점점 더 밝아지고 선명해집니다. 빛이 전혀 없을 때는 검은색이고, 모든 빛을 더하면 흰색이 됩니다.

색의 대비

하나의 색이 주위 색의 영향을 받아 색상, 명도, 채도 등이 달라 보이는 현상을 '색의 대비'라고 합니다.

명도 대비

명도 대비는 명도가 다른 두 가지 색이 서로 대조되어 이들 색 사이의 명도 차가 생기는 현상입니다. 똑같은 회색이어도 검은색 위의 회색이 더 밝게 보입니다.

색상 대비

색상 대비는 두 가지 색이 대비되었을 때 인접한 색의 영향을 받아 색상이 다르게 보이는 현상입니다. 똑같은 보라색이어도 빨간색 바탕에서는 푸르게 보이고 파란색 바탕에서는 붉게 보입니다.

채도 대비

채도 대비는 주변의 색에 의해 채도가 다르게 보이는 현상입니다. 똑같은 주황색이어도 노란색 바탕에서는 실제보다 색이 더 탁해 보이고, 회색 바탕에서는 더 맑고 깨끗해 보입니다. 무채색과 함께 배치된 유채색은 훨씬 맑고 채도가 높게 보입니다.

보색 대비

보색 대비는 보색끼리는 서로 상대쪽의 채도를 높아 보이게 하여 색을 더욱 뚜렷하게 표현합니다.

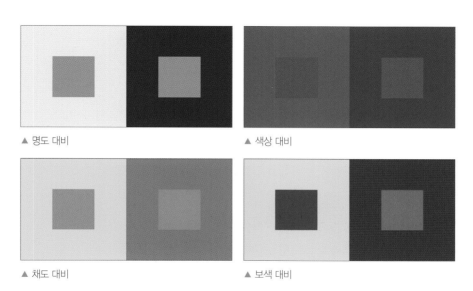

▲ 명도 대비 ▲ 색상 대비

▲ 채도 대비 ▲ 보색 대비

색의 명시성과 주목성

명시성(시인성, Visibility)

　어떤 색이 멀리서도 잘 보이는 정도를 '명시성'이라고 합니다. 명시성은 바탕색과 관련이 있어서 노랑-검정의 배색처럼 배경과 명도 차, 채도 차, 색상 차가 클수록 명시성이 높습니다. 메시지 전달이 목적인 프레젠테이션에서는 청중들이 발표 내용을 쉽게 보고 읽을 수 있도록 명시성을 높게 디자인해야 합니다.

▲ 명시성 높음

▲ 명시성 낮음

주목성(Attractiveness)

　주목성은 자극성이 강하여 눈에 잘 띄는 정도를 말하며, 따뜻한 색 계통의 명도와 채도가 높은 색이 자극적이면서 눈에도 잘 띕니다. 프레젠테이션에서 특히 강조할 포인트는 주목성을 높게 디자인하는 것이 좋습니다.

· **주목성이 높은 색** : 난색, 고명도, 고채도

· **주목성이 낮은 색** : 한색, 저명도, 저채도

▲ 주목성이 높은 도로 표지판

색의 감정

따뜻한 색과 차가운 색

- **따뜻한 색** : 빨간색 계열의 따뜻한 느낌의 색으로, 자극적이고 활동적입니다.

- **차가운 색** : 파란색 계열의 차가운 느낌의 색으로, 침착하고 안정감이 있습니다.

- **중성색** : 보라색과 초록색 계열의 색으로, 따뜻하지도, 차갑지도 않으면서 수수하고 침착하게 느껴집니다.

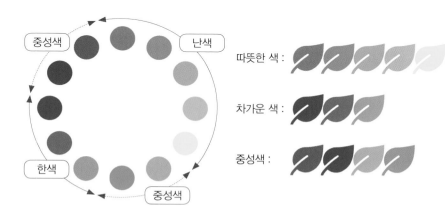

가벼운 색과 무거운 색

- **가벼운 색** : 명도가 높은 밝은 색일수록 가벼운 느낌이 듭니다.

- **무거운 색** : 명도가 낮은 어두운 색일수록 무거운 느낌이 듭니다.

▲ 색의 무게 비교

▲ 가벼운 느낌의 밝은 색

▲ 무거운 느낌의 어두운 색

흥분되는 색과 침착한 색

- **흥분되는 색** : 빨간색 계통의 채도가 높은 색은 흥분되는 느낌이 강합니다.

- **침착한 색** : 파란색 계통의 차가운 색은 차분하게 가라앉는 느낌을 줍니다.

▲ 흥분되는 빨간색

▲ 침착한 파란색

화려한 색과 수수한 색

- **화려한 색** : 채도와 명도가 높은 색으로, 비교적 따뜻한 색들이 화려한 느낌을 줍니다.

- **수수한 색** : 채도와 명도가 낮은 색으로, 무채색이나 무채색이 혼합된 색이 비교적 수수하고 소박한 느낌을 줍니다.

▲ 화려한 색

▲ 수수한 색

진출색과 후퇴색

- **진출색** : 배경색보다 앞으로 진출하는 것처럼 느껴지는 색으로, 명도가 높은 색과 따뜻한 느낌의 색, 채도가 높은 색은 앞으로 튀어나와 보입니다.

- **후퇴색** : 배경색보다 뒤로 후퇴한 것처럼 느껴지는 색으로, 명도가 낮은 색, 차가운 느낌의 색, 채도가 낮은 색이 후퇴해 보입니다.

▲ 진출한 느낌의 따뜻한 색 ▲ 후퇴한 느낌의 차가운 색

확장색과 수축색

- **확장색** : 외부로 확산되어 팽창한 느낌으로, 실제 면적보다 넓어 보입니다.

- **수축색** : 내부로 움츠려들고 수축하는 느낌으로, 실제 면적보다 좁아 보입니다.

◀ 확장색과 수축색. 왼쪽 사과가 커보이고 오른쪽 사과는 작아보이는 경우

색이 주는 느낌

개인적 경험과 문화, 사회, 정치적 영향으로 차별되는 색상이 있습니다. 하지만 여러 문화권에서 공통적으로 연상되는 보편적인 색상 이미지의 경우에는 일반적인 감정이나 느낌을 표현할 수 있습니다. 그러므로 색상에 따라 긍정적인 이미지뿐만 아니라 부정적인 이미지도 함께 고려하여 사용하는 것이 좋습니다.

이미지	긍정적 느낌	색	부정적 느낌	이미지
PASSION	적극성, 열정, 에너지	🔴	위험, 정지, 불안, 금지, 불, 피	WARNING
NCSI National Customer Satisfaction Index	친근, 온화, 만족	🟠	사치, 저급, 금지	ex

이미지	긍정적 느낌	색	부정적 느낌	이미지
	희망, 밝음, 생동감		질투, 주의, 경고, 비속함	
	안정, 평화, 자연, 진행, 안전, 중립		재앙, 여린, 모호한	
	미래, 신뢰, 성공		슬픔, 보수적, 하락	
	숭고, 신비, 점잖음		공포, 침울, 냉철	
	우아함, 고상함, 감성적		슬픔, 우울, 광기	

프레젠테이션에서 자주 사용하는 추천 컬러

프레젠테이션에서 표현하려는 이미지나 발표 대상의 특성에 따라 사용하는 컬러가 다양합니다. 하지만 색깔마다 가지고 있는 고유의 이미지 때문에 특히 자주 사용되는 분야가 있습니다.

추천 컬러	이미지
빨간색	빨간색은 강한 개성을 표현하는 열정적이고, 강렬한 이미지를 가지고 있으며, 정치, 금지, 소화기, 혈액과 관련된 내용에 적합합니다. 저렴함을 강조하는 온라인 마켓이나 홈쇼핑 업체의 로고 컬러로도 자주 사용하며, 중요한 부분을 강조하는 포인트 컬러로, 마케팅 광고에서도 인기 있는 색상입니다.
주황색	주황색은 빨간색처럼 흥분과 열정이 느껴지고, 노란색처럼 따뜻한 느낌을 줍니다. 행복한 느낌과 만족도를 표현하는 프레젠테이션에 자주 사용하며, 식욕을 돋우어주는 색으로, 패스트푸드점이나 패밀리 레스토랑 같은 식품업에도 잘 어울립니다.

추천 컬러	이미지
노란색 	노란색은 밝고 싱싱한 이미지를 갖고 있습니다. 희망과 행복, 따뜻함, 쾌활함과 즐거움을 선사하는 색으로, 희망을 강조하거나 어린이 대상 콘텐츠를 표현할 때 주로 사용합니다.
녹색 	녹색은 자연 성분이나 환경 친화적인 이미지를 가진 색으로, 건강하고 고급스러운 인상을 주어야 하는 식료품, 요식업, 화장품에 많이 사용합니다. 녹색은 친환경적인 브랜드, 금융 기관, 식료품점 체인, 병원, 환경단체, 교육 분야에 이상적인 색상입니다.
파란색 	파란색은 신뢰감, 성공, 평온함, 충성을 상징하는 색으로, 비즈니스나 IT 분야에서 많이 사용합니다. 신뢰와 전문성을 전달해야 하는 금융기관뿐 아니라 대기업, 공기업의 로고 컬러로 파란색을 많이 사용합니다.
보라색 	보라색은 고귀함과 예술성, 신비로움을 자극하는 색으로, 창의성과 관련된 콘텐츠이거나 패션, 화장품 업종에서 주로 사용합니다. 고급스러우면서도 호화로운 매력 때문에 고가 제품이나 요가 스튜디오와 같은 고요한 환경을 제공하는 브랜드와 잘 어울립니다.
검은색 	검은색은 세련되고 부유함을 상징하는 색으로, 럭셔리하고 고급스러움을 표현할 때 많이 사용합니다. 또한 집중도를 높이고 싶은 프레젠테이션에서도 검은색을 자주 사용합니다.
흰색 	흰색은 순수하고, 깨끗하며, 긍정적인 느낌을 담고 있습니다. 그래서 화사하고 깨끗한 느낌을 연출해야 하는 화장품 광고에 자주 사용합니다. 다른 색들과 조합해도 무난하게 잘 어울리는 색입니다.

팔레트 구성하고 컬러 사용하기

파워포인트에서 사용할 수 있는 색 모델은 RGB와 HSL이 있는데, [다른 채우기 색]을 선택하여 [색] 대화상자를 열고 [사용자 지정] 탭의 '색 모델'에서 선택할 수 있습니다. 색 모델을 선택한 후 숫자를 변경하거나 팔레트에서 원하는 색을 마우스로 클릭하여 색을 지정할 수 있습니다.

파워포인트의 색 모델 RGB와 HSL

색 모델 RGB는 빨강(R), 녹색(G), 파랑(B)를 각각 0~255 사이의 값으로 입력할 수 있습니다. 이 경우 RGB 0, 0, 0은 검은색이고, 255, 255, 255는 흰색입니다. 그리고 색 모델을 HSL로 변경하면 색상(Hue), 채도(Saturation), 명도(Lightness) 값을 이용한 색을 입력할 수 있습니다. '색상' 값을 변경하면 색 팔레트의 흰색 포인터가 가로로 이동하고, '채도' 값을 변경하면 색 팔레트의 흰색 포인터가 세로로 이동합니다. 그리고 '명도' 값을 변경하면 색 팔레트 옆에 있는 긴 사각형 스페트럼의 삼각형 표시가 상하로 이동합니다.

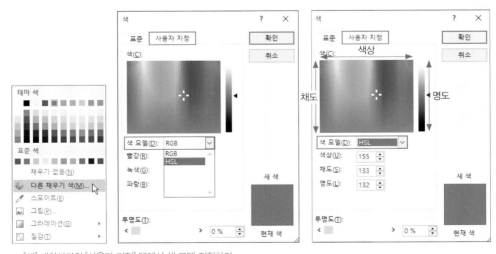

▲ [색] 대화상자의 [사용자 지정] 탭에서 색 모델 지정하기

▲ 다양한 명도의 무채색과 함께 배색된 유채색이 자연스럽게 강조된 예

전략 3 명도의 변화를 활용하라

　　각 항목들의 색을 구분하여 표현하고 싶을 때 명도를 다르게 설정하면 됩니다. 명도가 달라져도 색상 값은 동일하므로 마치 하나의 색만 사용한 것처럼 인식됩니다. 명도를 변경하려면 테마 색의 세로 줄을 다르게 선택하거나 [다른 채우기 색]을 클릭해 [색] 대화상자의 세로 스펙트럼 명도 막대에서 상하로 조정하면 됩니다.

Tone & Manner　●191.191.191　●68.114.196　●38.63.109

▲ 명도를 조절한 경우

▲ 명도가 높은 색

▲ 명도가 낮은 색

포인트 컬러를 사용한 표지 디자인

에너지 장비 지원 사업과 관련된 입찰 설명회의 표지 디자인입니다. 표지는 입찰 참여 기업에 대한 첫인상을 결정하는 매우 중요한 페이지입니다. 따라서 제안 내용에 대한 청중들의 기대감과 관심을 향상시킬 수 있게 사업의 주제를 명확하게 보여줄 수 있도록 디자인을 구성해야 합니다.

 용도 / 입찰 설명회 / 표지 / 에너지

주목성이 떨어지는 표지 제목
표자 제목을 흰색 도형 안에 가두어 답답하고 좁아 보여서 눈길이 가지 않는다.

단순하고 밋밋한 레이아웃
사각형 구조로 레이아웃이 단순하게 양분 되어 관심을 끌기에 부족하고, 디자인이 식상하고 밋밋하다.

주제에 맞지 않는 컬러
'에너지 절약'이라는 주제와 차가운 느낌의 파란색은 어울리지 않는다.

* 주제에 맞는 컬러 선택
* 한 가지 포인트 컬러 사용
* 시선을 끌 수 있는 힘 있는 레이아웃으로 구성

GOOD👍

○ Tone & Manner
- ● 38,38,38
- ○ 220,220,220
- ● 223,58,42

○ Designer's Choice

'에너지'라는 주제 표현에 적합한 빨간색을 포인트 컬러로 선택하고 컬러를 최소한으로 사용했습니다. 하나의 포인트 컬러를 사용하면 다양한 컬러로 구성하는 것보다 주제를 명확하게 표현하면서 강조하는 부분에 주목도를 높일 수 있습니다. 단순한 사각형 대신 사선과 다각형 레이아웃을 과감하게 사용하여 좀 더 힘 있게 구성하였습니다.

밝고 경쾌한 컬러를 사용한 디자인

컬러 편 **02**

목차는 본문에 나오는 내용을 청중들이 알기 쉽게 미리 요약해서 전달하는 역할을 합니다. 유아 교육을 주제로 한 회사 소개서의 목차 디자인은 '유아'라는 대상층에 맞게 밝고 경쾌한 컬러를 사용하고, 함께 구성되는 서체와 이미지도 전체적인 분위기를 맞추어 디자인해야 합니다.

 용도 / 회사 소개서 / 목차 / 교육

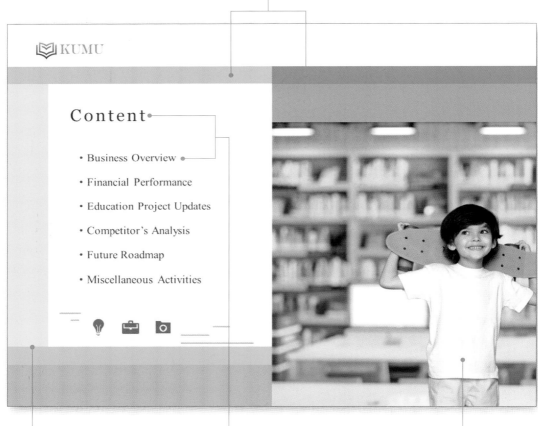

일관성 없는 컬러 사용
여러 가지 컬러를 사용하여 산만하고 집중도가 떨어진다.

반복된 사각형 프레임
사각형이 복잡하게 꽉 차 있어서 화면이 좁고 답답하게 느껴진다.

재미없는 서체
신문이나 논문처럼 딱딱하고 지루한 느낌을 준다.

어색한 위치
화면의 오른쪽 끝에 배치된 이미지의 위치가 불안정해 보인다.

- 목차 단계를 명확하게 구분
- 컬러감을 살린 사진으로 메시지 전달
- 효과적인 보색 대비 활용

GOOD👍

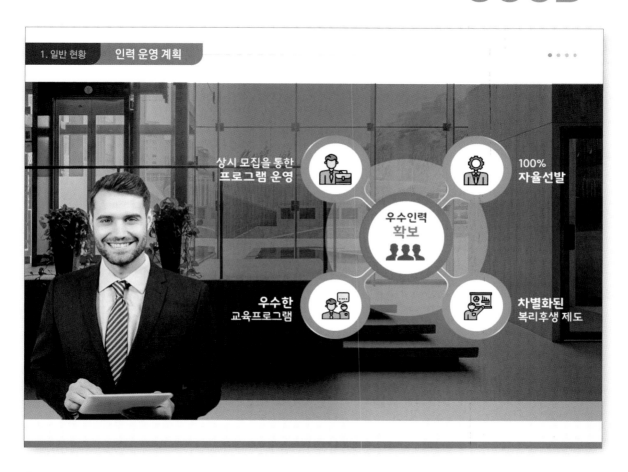

Tone & Manner
- 70.59.69
- 94.182.58
- 237.28.36

Designer's Choice

빨간색이 필요 이상으로 부각되지 않도록 적용된 면적을 조절하여 초록색과 보색 대비로 강조하였으며, 배경 사진의 컬러를 복원시켜서 회사 분위기를 밝게 표현하였습니다. 산뜻한 느낌의 다이어그램에 아이콘으로 시각화를 추가하고, 어두운 배경을 배치해 주목도가 높아졌습니다.

컬러로 주목성과 가독성을 높인 디자인

회사에서 요구하는 인재상을 소개하는 슬라이드 디자인입니다. 인재상의 의미를 가장 잘 표현할 수 있는 컬러를 선택하여 키워드 도형에 적용합니다. 주요 키워드에 배경과 유사한 색을 사용하면 배경에 묻히기 쉬우므로 배경색과 차별되는 포인트 컬러로 강조해서 주목성을 높일 수 있습니다.

📖 용도 / 회사 소개서 / 본문 / 홍보, 마케팅

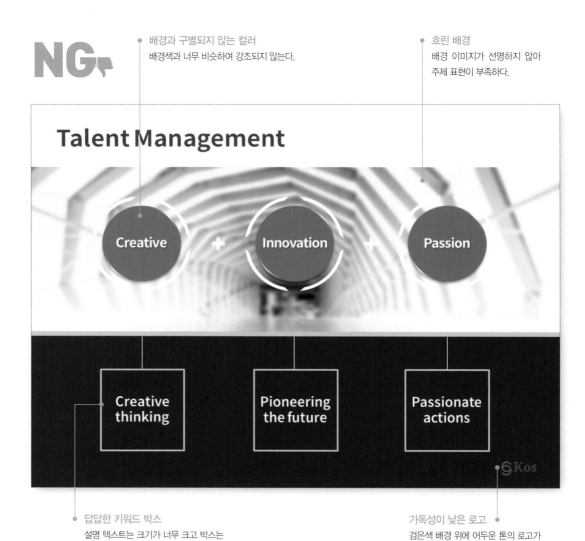

NG

배경과 구별되지 않는 컬러
배경색과 너무 비슷하여 강조되지 않는다.

흐린 배경
배경 이미지가 선명하지 않아 주제 표현이 부족하다.

답답한 키워드 박스
설명 텍스트는 크기가 너무 크고 박스는 작아 답답해 보인다.

가독성이 낮은 로고
검은색 배경 위에 어두운 톤의 로고가 겹쳐 있어 잘 보이지 않는다.

GOOD👍

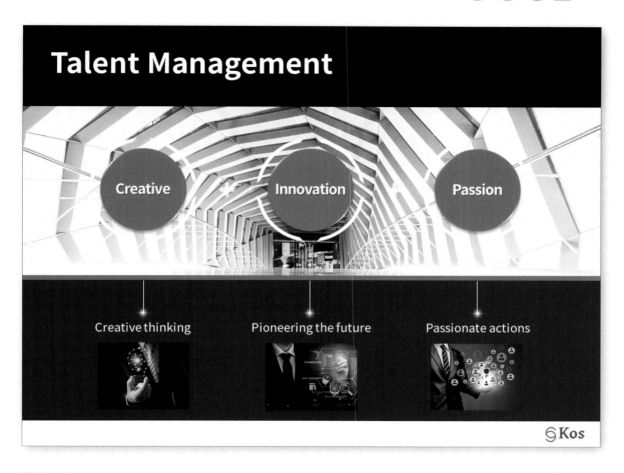

Talent Management

Creative + Innovation + Passion

Creative thinking · Pioneering the future · Passionate actions

Ⓢ Kos

◉ Tone & Manner

● 49,49,49
　243,243,243
● 255,0,0

◉ Designer's Choice

인재상을 표현할 포인트 컬러인 빨간색을 키워드 도형에 적용하고, 배경 이미지는 선명한 회색 톤으로 보정하여 배경과 주요 키워드 사이에 구분감이 생기면서 인재상에 대한 주목성이 높아졌습니다. 설명 텍스트의 크기를 적당히 줄이고 불필요한 박스를 없앤 후 관련 이미지를 삽입하여 시각화함으로써 내용을 좀 더 쉽게 이해할 수 있는 구조가 완성되었습니다.

핵심 메시지를 강조한 전략 디자인

입찰 설명회에서 전략 슬라이드의 역할은 매우 중요합니다. 제안사의 강점을 최대한 피력하고 설득을 이끌어 내야 하므로 특히 추진 전략에 중점을 두고 디자인해야 합니다. 그리고 템플릿의 통일성에 얽매이지 말고 핵심 메시지를 강조하기 위해 디자인을 차별화해야 합니다.

📖 용도 / 입찰 설명회 / 본문 / IT, 기술

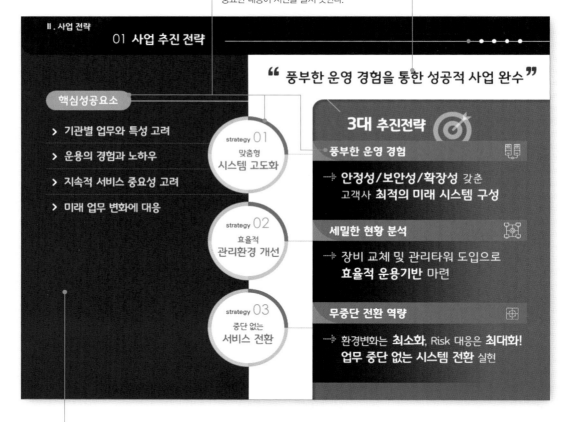

GOOD👍

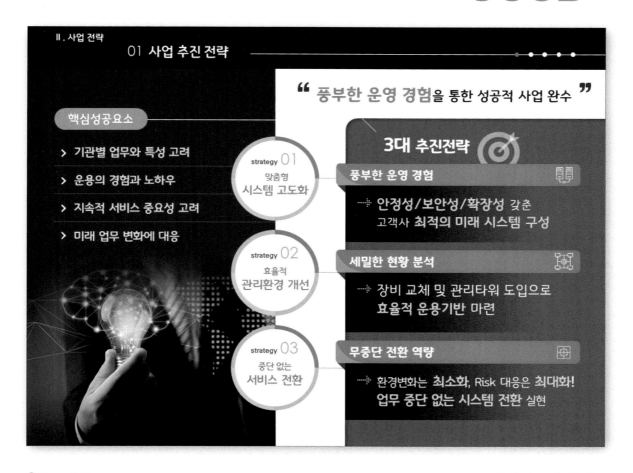

Tone & Manner

● 0,41,89
● 64,64,64
● 238,49,36

Designer's Choice

화면의 좌우 디자인을 차별화하여 3대 추진 전략에는 빨간색 포인트 컬러를 사용하였습니다.
제목 도형에 입체감을 주고 키워드를 노란색으로 강조한 후 공간감 있게 배치하여
구성에 힘이 생기면서 전달력이 높아졌습니다. 허전해 보이던 화면의 왼쪽에는
전략과 연관된 이미지를 삽입하여 세련된 분위기를 연출하였습니다.

명시성이 높은 컬러를 사용한 디자인

제공하는 서비스의 강점을 표현한 사업 설명회 슬라이드 디자인입니다. 전체 컬러를 회색 계열로만 지정하면 눈에 띄지 않는 지루한 디자인이 될 수 있습니다. 강점을 적극 강조하여 설득력 있게 전달하려면 상품이나 서비스를 대표하는 컬러를 사용하여 명시성을 높여야 합니다.

📖 용도 / 사업 설명회 / 본문 / 유통. 물류

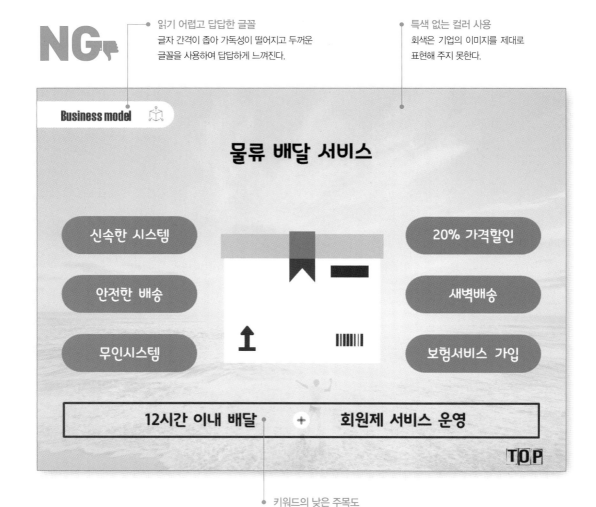

NG

읽기 어렵고 답답한 글꼴
글자 간격이 좁아 가독성이 떨어지고 두꺼운
글꼴을 사용하여 답답하게 느껴진다.

특색 없는 컬러 사용
회색은 기업의 이미지를 제대로
표현해 주지 못한다.

Business model

물류 배달 서비스

신속한 시스템

안전한 배송

무인시스템

20% 가격할인

새벽배송

보험서비스 가입

12시간 이내 배달 ✛ 회원제 서비스 운영

TOP

키워드의 낮은 주목도
주요 키워드가 밋밋하게 디자인되어
주목도가 떨어진다.

GOOD👍

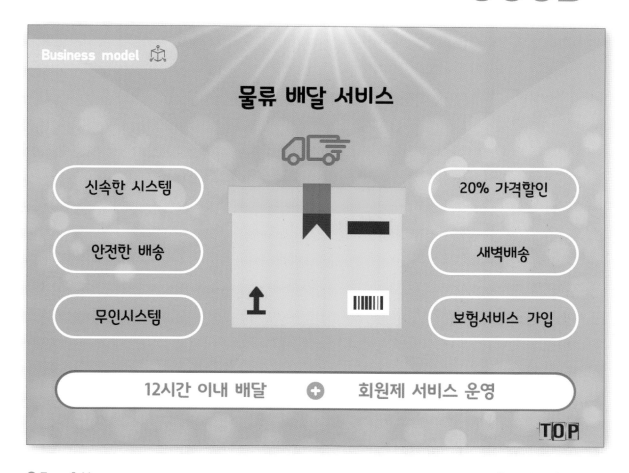

Tone & Manner

- 106,201,205
- 255,203,5
- 237,28,36

Designer's Choice

민트색 배경 위에 흰색 라인을 사용해 서비스의 강점을 깔끔하게 표현했습니다. 한 가지 컬러만 많이 사용하면 디자인이 단순해질 수 있으므로 화면 중앙의 픽토그램에 민트색과 대비되는 노란색을 적용하여 명시성을 높였습니다. 주요 키워드에는 흰색 배경과 빨간색 강조 컬러를 포인트로 사용하면서 분리감 있게 배치하여 내용에 대한 주목도가 높아졌습니다.

단계적인 컬러로 섹션을 구분한 디자인

목차는 본격적인 프레젠테이션을 시작하기 전에 진행 상황을 알려주는 역할을 합니다. 따라서 표지에서 사용한 이미지의 크기나 배치를 변형해서 표지 디자인과 자연스럽게 연계되는 느낌을 주는 것이 좋으며, 앞으로 전개될 상황을 예측할 수 있도록 섹션마다 구분되는 컬러를 사용합니다.

 용도 / 세미나 / 목차 / 교육

가독성이 떨어지는 숫자
흰색 배경 위에 밝은 색 숫자를 배치해
쉽게 눈에 띄지 않는다.

낮은 명도와 채도의 컬러
어둡고 차가운 컬러만 사용하여
답답하고 침울한 느낌을 준다.

- 단계별 컬러를 이용한 섹션 구분
- 밝고 선명한 색으로 명확하게 목차 전달
- 프로그램 순서를 가로 구조로 변경

GOOD

Tone & Manner
- 15,30,67
- 0,138,242
- 223,58,42

Designer's Choice

대학생 대상의 행사에 맞게 메인 이미지의 파란색 색감을 살려 밝게 보정하여 젊고 미래 지향적인 느낌을 표현했습니다. 이미지에 사용된 블루 계열의 컬러를 단계적으로 사용하여 목차 섹션을 구분하였으며, 빨간색을 포인트 컬러로 사용하여 디자인에 균형감을 주었습니다.

톤온톤 배색을 활용한 디자인

'톤온톤(Tone on Tone)'은 '톤을 겹친다'라는 뜻으로, 같은 색상 계열에서 톤의 차이를 두어 배색하는 것을 말합니다. 너무 많은 컬러를 사용하면 청중들의 시선이 분산될 수 있기 때문에 주제를 잘 표현할 수 있는 컬러를 선택한 후 명도를 조절하여 톤온톤 배색으로 디자인해 보세요.

📖 용도 / 교육 세미나 / 표지 / 세무, 금융

단순 나열된 아이콘
아이콘이 박스 안에 갇혀 있어서 답답하고,
표현 방식이 지루하다.

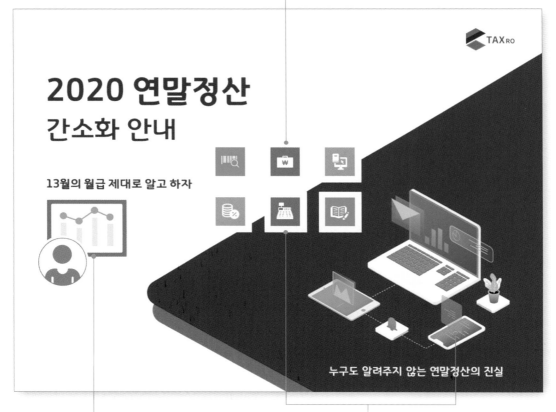

복잡한 구성 위치
텍스트와 아이콘 등이 한 곳에 너무 집중되어
있어 답답하게 느껴진다.

너무 많이 사용한 컬러
빨강, 파랑, 초록, 분홍 등 개성이 강한 컬러를
너무 많이 사용해서 시선이 분산된다.

GOOD👍

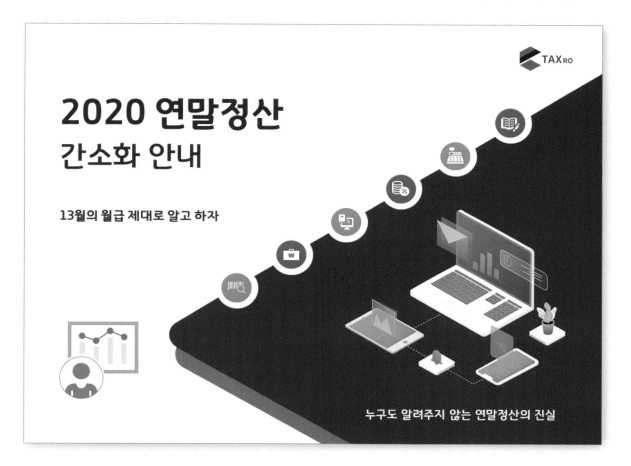

Tone & Manner
- 0.205.0
- 69.69.69
- 255.0.0

Designer's Choice

복잡하게 적용되었던 컬러들을 모두 초록색으로 통일한 후 명도에 변화를 주어 톤온톤 배색으로 표현하였습니다. 아이콘은 원 모양으로 단순화하고 사선 그리드 위에 한 줄로 깔끔하게 정렬하여 시선의 흐름에 맞게 배치하였습니다. 초록색의 비중을 높이고, 디자인이 지루해지지 않도록 빨간색으로 포인트를 주어 조화롭게 디자인하였습니다.

여러 컬러로 다양성을 강조한 디자인

교육용 자료의 경우 정보 전달과 함께 흥미도 유발시킬 수 있어야 합니다. 다양한 구성 요소를 비교하거나 나열할 때는 여러 가지 컬러를 사용하여 구분하는 것이 좋습니다. 이 경우에는 파스텔 톤, 비비드 톤과 같이 동일 톤의 다른 컬러를 사용하는 톤인톤(Tone in Tone) 배색을 추천합니다.

용도 / 교육 세미나 / 본문 / 스포츠, 의학

불필요한 프레임
사각형 프레임이 과도하게 겹쳐져서 슬라이드가 좁아 보이고, 집중도가 떨어진다.

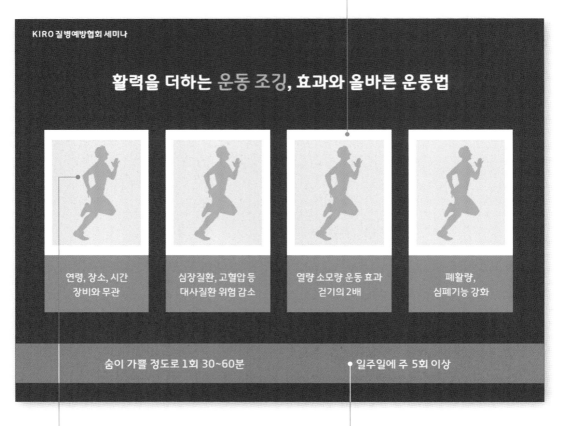

똑같은 픽토그램 반복 사용
같은 모양만 반복 사용해서 단조롭고 지루하다.

차별성 없는 메시지
강약 조절 없이 텍스트가 입력되어 강조 사항이 눈에 띄지 않는다.

- 활력 넘치고 다이내믹한 픽토그램 사용
- 여러 컬러의 배색으로 다양성 강조
- 차별화된 컬러로 주요 메시지 강조

GOOD👍

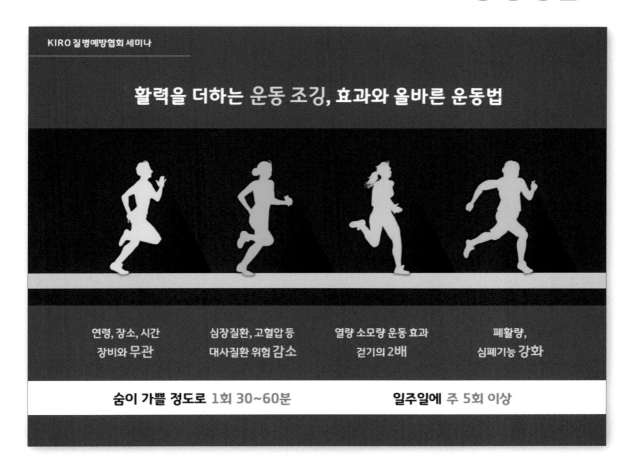

KIRO 질병예방협회 세미나

활력을 더하는 운동 조깅, 효과와 올바른 운동법

| 연령, 장소, 시간 | 심장질환, 고혈압 등 | 열량 소모량 운동 효과 | 폐활량, |
| 장비와 무관 | 대사질환 위험 감소 | 걷기의 2배 | 심폐기능 강화 |

숨이 가쁠 정도로 1회 30~60분 **일주일에** 주 5회 이상

○ Tone & Manner
- 71.81.91
- 225.245.198
- 255.255.102

○ Designer's Choice

픽토그램을 사용하면 시각적 흥미를 유발시켜서 청중의 관심을 이끌어 내는 데 도움이 됩니다. 불필요하게 겹쳐진 박스를 모두 제거하고 여러 가지 조깅 동작 픽토그램을 삽입하여 길 위에서 함께 달리는 모습으로 연속성 있게 구성하였습니다. 각 동작마다 비슷한 톤을 유지하면서 서로 다른 컬러를 사용하는 톤인톤 배색으로 조깅 운동의 효과를 자연스럽게 표현하였습니다.

로고 컬러를 포인트로 사용한 디자인

로고에는 회사의 아이덴티티가 반영되어 있기 때문에 회사 소개 및 제품 홍보 프레젠테이션에는 로고 컬러를 활용하는 것이 좋습니다. 기업 고유의 특성이 반영된 컬러를 포인트로 사용하면 기업이나 제품의 이미지를 좀 더 쉽게 전달할 수 있습니다.

 용도 / 제품 소개서 / 목차 / 뷰티

개성 표현이 부족한 무채색
화장품 분야와 어울리지 않는 무채색을 사용해 탁하고 어두워 보인다.

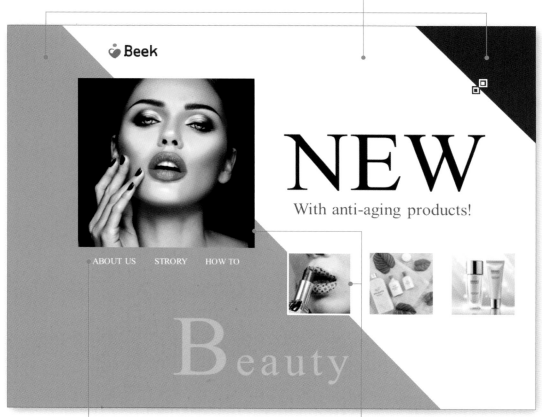

가독성이 떨어지는 목차
목차가 구분되어 있지 않아 가독성이 떨어진다.

딱딱한 모양의 이미지
사선 그리드 위의 사각형 이미지는 딱딱하고 답답한 느낌을 준다.

GOOD👍

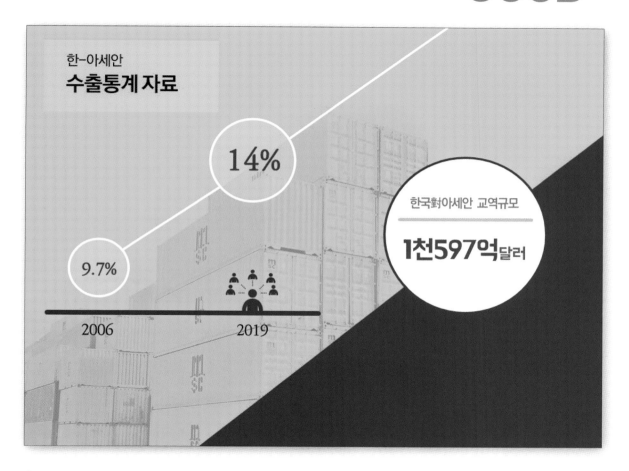

○ Tone & Manner

● 254,184,0
● 33,64,154
● 0,142,64

○ Designer's Choice

너무 많은 컬러로 시선을 분산시켰던 배경 이미지 대신 배경색을 하나로 통일하고,
수출 통계 자료의 상승 현황을 한눈에 파악할 수 있도록 원형과 선을 사용하여
단순화시켰습니다. 차트의 상승 각도에 맞춘 사선 그리드로 화면을 분할하였고,
노란색과 보색인 파란색으로 강렬하게 대비시켰으며, 주요 키워드에 힘 있는 서체를
적용하여 지면이 정리되면서 집중도 높게 구성하였습니다.

컬러로 강약을 구분한 디자인

1차, 2차, 3차 산업혁명 부분보다 4차 산업혁명에 대한 내용을 특별히 강조해서 표현해야 하는 경우 포인트 컬러를 적절하게 활용하면 됩니다. 구성이 복잡하거나 내용이 많을 때도 주요 부분에 포인트 컬러를 적용하여 주목성을 높일 수 있습니다.

용도 / 콘퍼런스 / 본문 / 교육, IT

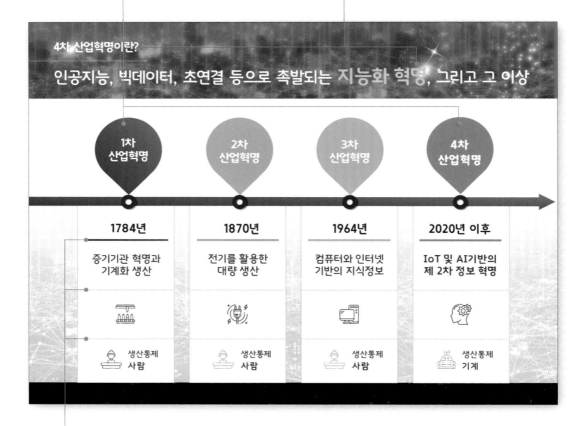

NG

너무 많은 컬러
항목마다 각각 다른 컬러를 사용하여
주요 포인트를 알기 어렵다.

읽기 힘든 제목
배경색과 글자색의 명도 차이가 낮아
가독성이 떨어진다.

4차 산업혁명이란?

인공지능, 빅데이터, 초연결 등으로 촉발되는 지능화 혁명, 그리고 그 이상

1차 산업혁명	2차 산업혁명	3차 산업혁명	4차 산업혁명
1784년	1870년	1964년	2020년 이후
증기기관 혁명과 기계화 생산	전기를 활용한 대량 생산	컴퓨터와 인터넷 기반의 지식정보	IoT 및 AI기반의 제 2차 정보 혁명
생산통제 사람	생산통제 사람	생산통제 사람	생산통제 기계

반복 사용된 선
내용 구분을 위해 선을 반복적으로 사용하여
지루한 느낌을 준다.

- 명도 차이로 제목의 가독성 높임
- 포인트 컬러로 특정 키워드에 강조
- 중요도가 낮은 내용은 동일한 컬러 적용

GOOD

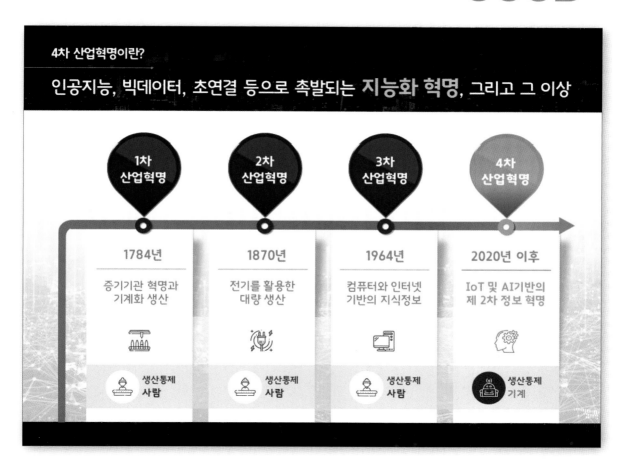

Tone & Manner
- 29.43.105
- 248.248.248
- 237.28.36

Designer's Choice

1차, 2차, 3차 산업혁명 부분은 메인 컬러를 사용하여 통일하고, 텍스트와 아이콘에는 검은색보다 흐린 회색을 사용하여 필요 이상 강조되지 않도록 힘을 빼주었습니다. 강조해야 할 4차 산업혁명에는 포인트 컬러를 적용하여 다른 항목들과 차별화시켜서 주목도가 높였습니다. 설명에는 구분선이 반복되어 지루할 수 있으므로 회색 톤의 명도를 조절하여 항목을 구분하고, 그림자를 넣어 입체감 있게 표현하였습니다.

주제에 맞는 컬러를 사용한 디자인

커피 관련 창업 설명회의 Q&A 디자인입니다. 설명회의 마지막 부분에서 질의 응답으로 발표를 마무리할 때 사용하는 슬라이드로, 표지 디자인과 연속된 콘셉트로 디자인하는 경우가 많습니다. 주요 콘텐츠인 커피에 어울리는 컬러와 이미지를 사용하여 디자인하면 자연스럽게 주제를 표현할 수 있습니다.

 용도 / 창업 설명회 / Q&A / 창업

지나치게 강조된 로고
로고가 너무 크게 삽입되었다.

주제 컬러 남용
한 가지 컬러만 과하게 사용하여
지루한 느낌을 준다.

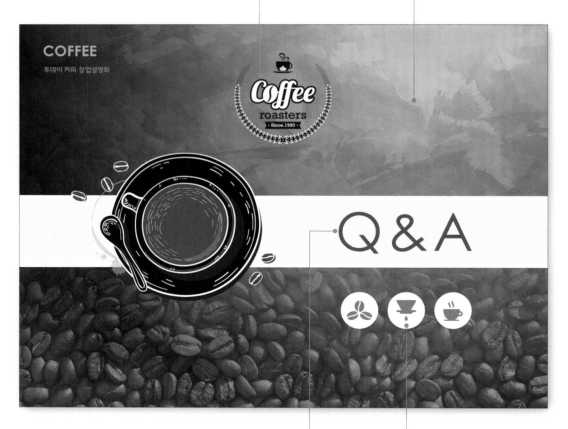

집중도 낮은 제목
다른 요소와 연결성이 없어 시선을
끄는 힘이 부족하다.

어울리지 않는 아이콘 컬러
메인 컬러와 어울리지 않는 회색을
아이콘 컬러로 사용하여 조화롭지
않다.

- 주제와 관련된 컬러 사용
- 아이덴티티를 살려 톤온톤 유지
- 여백을 사용해 제목의 집중도 향상

GOOD👍

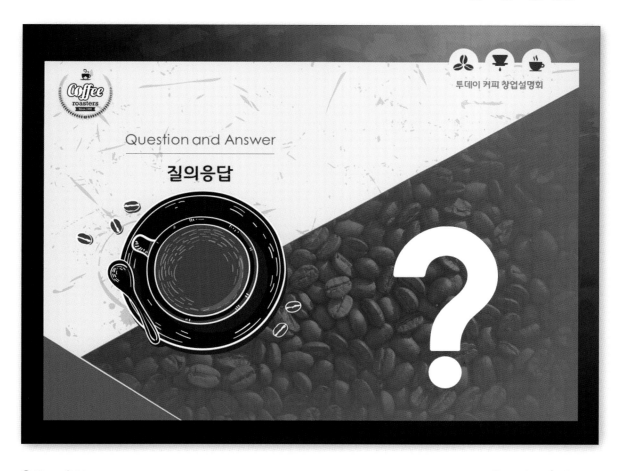

Tone & Manner
- ● 119.37.0
- ● 245.233.209
- ● 32.30.31

Designer's Choice

'커피'라는 주제에 어울리는 갈색을 메인 컬러로 사용하면서 커피 사진을 배경에 적용하였습니다. 사선 그리드로 화면을 분할하고 위쪽에는 밝은 베이지색으로 색감을 구분한 후 로고, 제목, 아이콘 등을 짙은 갈색으로 입력하여 시선을 집중시켰습니다. 화면 아래쪽의 어두운 배경에는 대비되는 색인 흰색 물음표를 크게 삽입하여 임팩트 있게 구성하였습니다.

18

따뜻한 컬러를 사용한 디자인

기부 재단의 프로그램 소개 프레젠테이션으로, 회사의 성격과 어울리는 컬러를 선택하는 것이 좋습니다. 본문 디자인의 경우 전체적인 내용이 통일되어 보이도록 선택한 컬러의 명도만 조절하여 톤온톤 배색으로 디자인합니다.

📖 용도 / 회사 소개서 / 본문 / 노인. 복지

불필요한 강조
배경 도형에 짙은 회색이 적용되어 필요 이상 강조되었다.

가독성이 떨어지는 텍스트
어두운 배경색 위에 파란색 텍스트는 읽기 어렵다.

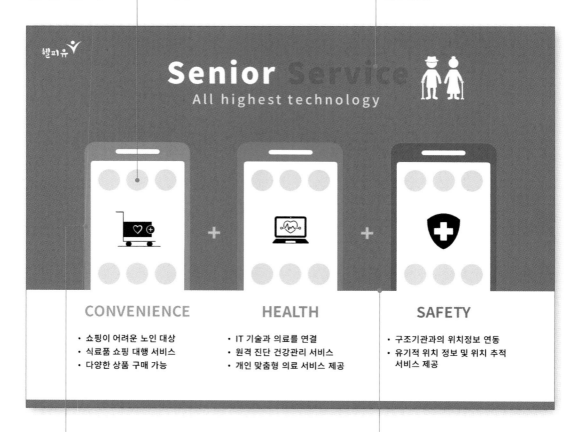

주제와 어울리지 않는 컬러
차가운 컬러를 사용하여 온정을 전달하는 기부 재단 이미지를 제대로 표현하지 못한다.

구분되지 않는 레이아웃
스마트폰의 안쪽과 아래쪽 배경에 같은 흰색이 지정되어 구분되지 않는다.

GOOD👍

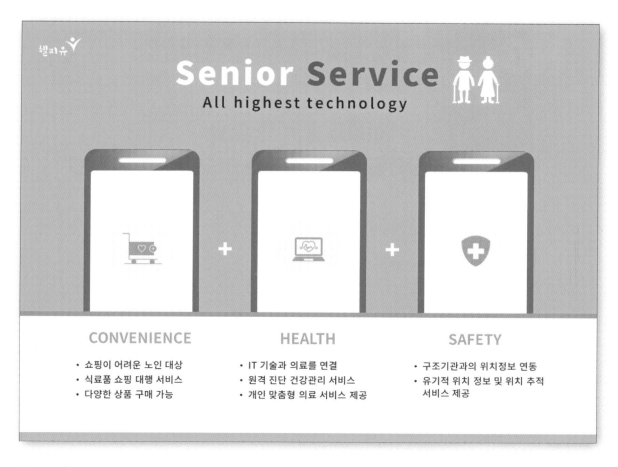

Senior Service
All highest technology

CONVENIENCE

· 쇼핑이 어려운 노인 대상
· 식료품 쇼핑 대행 서비스
· 다양한 상품 구매 가능

HEALTH

· IT 기술과 의료를 연결
· 원격 진단 건강관리 서비스
· 개인 맞춤형 의료 서비스 제공

SAFETY

· 구조기관과의 위치정보 연동
· 유기적 위치 정보 및 위치 추적
 서비스 제공

○ Tone & Manner

● 252.170.88
● 254.36.0
 242.242.242

○ Designer's Choice

'기부'라는 주제에 어울리도록 따뜻한 색인 빨간색 계열을 사용하여 톤온톤으로 배색했습니다.
스마트폰 디자인에서 꼭 필요하지 않은 요소들은 과감하게 제거하여 전달력을 높였습니다.
또 컬러를 통일하여 복잡한 요소들이 주는 답답함을 해소하여 깔끔하고 시원하게 구성하였습니다.

무채색을 활용한 개선안 디자인

현행과 개선안 중 더욱 강조해야 하는 것은 개선안입니다. 이 경우 개선안을 강조하기보다 중요하지 않은 내용에 힘을 빼는 것이 좋습니다. 따라서 현행 요소의 컬러와 크기를 약하게 표현하여 청중들이 개선안에 집중할 수 있도록 디자인합니다.

📖 용도 / 정책 발표회 / 본문 / 출산, 육아

식상한 부제목
단조로운 표현으로 시선을 끄는 매력이 없다.

강조되지 않은 개선안
현행과 개선안에 같은 컬러와 디자인이 사용되어 개선안이 전혀 강조되지 않는다.

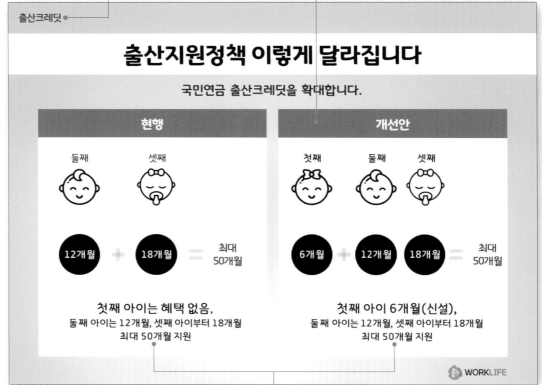

너무 많은 텍스트
이미지와 텍스트가 구분되지 않은 하나의 공간에 모여 있어 읽기 어렵다.

- 자유로운 글꼴을 사용해 감각적으로 표현
- 제품과 유사한 컬러로 자연스럽게 표현
- 사각형 틀을 없애고 레이아웃 넓게 사용

GOOD👍

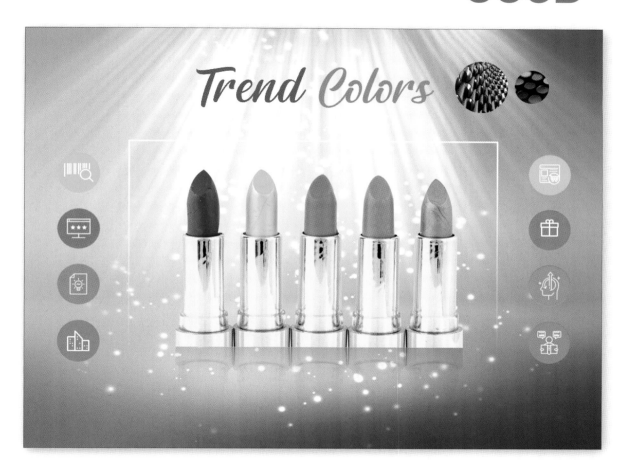

Tone & Manner

- 255,153,204
- 207,121,236
- 254,79,86

Designer's Choice

화려한 조명과 배경을 사용하여 립스틱 제품의 컬러가 더욱 밝아 보이면서 트렌드 컬러에 대한 주목성이 좋아졌습니다. 제목과 화면 아래쪽의 사각형 틀을 제거하여 불필요한 화면 분할을 없애고, 립스틱의 트렌드 컬러와 유사한 컬러를 아이콘 도형에 적용한 후 화면의 좌우에 배치하여 공간을 넓게 활용하는 구성으로 디자인하였습니다.

일관성 있는 컬러를 적용한 템플릿 디자인

템플릿에는 가능하면 세 가지 이내로 컬러를 사용하는 것이 좋습니다. 가짓수의 제한은 있지만, 명도 조절
과 무채색의 자유로운 사용으로 다양한 컬러 느낌을 낼 수 있습니다. 메인 컬러, 보조 컬러, 포인트 컬러 등
컬러의 사용 규칙을 정한 후 일관성 있게 적용하면 통일성을 유지할 수 있습니다.

📖 용도 / 프레젠테이션 / 템플릿 / 요리, 식품

너무 많은 컬러
슬라이드마다 사용된 컬러가 각각 다르고
너무 많은 컬러를 사용했다.

일관성 없이 사용된 차트 컬러
같은 항목과 범례에 사용된 컬러가 달라 데이터를
직관적으로 비교하기 어렵다.

무질서한 배색 규칙
배색 순서에 규칙이 없고 무질서하여
통일성이 없다.

3등분의 법칙

3등분의 법칙은 화면을 가로 또는 세로로 3등분한 후 각 구분선이나 영역을 기준으로 디자인 요소를 배치하는 레이아웃을 말합니다. 3등분 중 2개의 영역을 하나로 묶어 1:2의 구도로 설정하면 안정감 있는 화면을 구성할 수 있습니다. 또한 디자인 포인트 요소의 위치를 결정할 때도 화면을 3등분한 후 구분선이나 구분된 영역을 참고하면 균형감 있는 디자인으로 쉽게 완성할 수 있습니다.

화면을 가로와 세로 각각 3등분하여 주요 요소를 격자의 교차점에 배치하는 방법은 사진 촬영의 3등분 법칙을 활용한 것입니다. 이처럼 화면을 3등분하는 것만으로도 청중의 시선을 원하는 위치로 쉽게 유도할 수 있습니다.

▲ 화면을 가로/세로 삼등분하고 1:2 또는 2:1의 분할선에 맞추어 디자인 요소를 배치한 경우

▲ 격자의 교차점에 중요 포인트를 배치한 슬라이드

프레젠테이션에 자주 사용하는 레이아웃

슬라이드를 구성하는 요소에는 텍스트(제목, 부제목, 내용 등)와 다양한 시각 자료 콘텐츠(이미지, 그래프, 다이어그램, 동영상 등)가 있는데, 주제 표현에 적합한 요소를 선별한 후 레이아웃을 계획해야 합니다. 텍스트는 나열식보다 개조식으로 요약하고, 시각적인 요소를 곁들여서 보기 좋고 이해하기 쉽게 만들어야 합니다. 프레젠테이션에서 자주 사용하는 레이아웃은 '제목 슬라이드', '제목 및 내용', '제목만', '빈 화면' 레이아웃으로, 콘텐츠 부분을 다양하게 변형하여 사용할 수 있습니다.

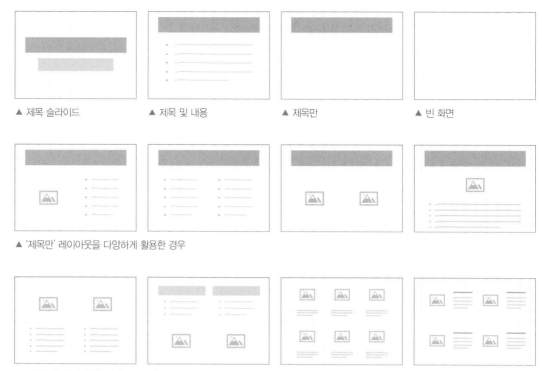

▲ 제목 슬라이드　　　▲ 제목 및 내용　　　▲ 제목만　　　▲ 빈 화면

▲ '제목만' 레이아웃을 다양하게 활용한 경우

▲ '빈 화면' 레이아웃을 다양하게 활용한 경우

변형된 그리드로 레이아웃 구성

　　그리드 시스템을 사용하지 않고도 레이아웃을 구성할 수 있습니다. 똑같은 요소인데도 레이아웃의 구성에 따라 정적 혹은 역동적인 디자인으로 달라질 수 있습니다. 수직이나 수평 그리드 배열은 규칙적으로 정리되어 읽기 쉬우면서도 안정감과 편안함을 주지만, 잘못 배치하면 정적이고 지루한 인상을 줄 수 있어서 주의해야 합니다. 그리고 사선, 곡선, 원형, 다각형, 이미지 등 다양한 요소들을 활용하여 그리드에 변화를 주면 단순함과 식상함에서 벗어나 리듬감과 주목도를 높여 주제를 좀 더 효과적으로 표현할 수 있습니다. 하지만 레이아웃의 기본 원칙인 '통일', '변화', '균형'이 우선되어야 합니다.

통일

여러 페이지로 구성된 프레젠테이션 문서를 작성할 때 레이아웃을 변경하여 차별화 하는데, 이 경우에는 반드시 통일해야 하는 것들이 있습니다. 가장 먼저 디자인 요소들의 서식을 통일해야 합니다. 프레젠테이션에 사용할 컬러와 폰트의 규칙을 정하고 모든 슬라이드에 해당 규칙을 적용해야 합니다. 또한 도형이나 이미지, 그래프 등의 개체들에 적용할 효과와 스타일도 일관성 있게 사용해야 하고, 목록형 텍스트의 수준에 따른 글머리 기호에도 규칙이 필요합니다.

로고, 제목, 내비게이션 바, 본문의 시작 위치와 여백, 슬라이드 번호 등은 특별히 의도된 목적이 아니라면 같은 위치에 있어야 합니다. 이는 청중들에게 전달되는 기본 정보로, 불필요한 크기와 위치 변화 때문에 보는 사람이 불편하지 않도록 일관성 있게 사용해야 문서의 가독성을 높일 수 있습니다.

 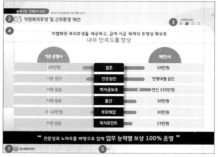

▲ ❶ 로고 ❷ 제목 ❸ 목차 내비게이션 바 ❹ 본문의 시작 위치와 좌우 여백 ❺ 슬라이드 번호를 일관성 있게 디자인한 예

변화

슬라이드에 들어가는 시각 요소들의 크기와 형태가 모두 같다면 단조롭고 평범한 디자인이 될 것입니다. 흥미와 관심을 끌 수 있는 활기찬 화면을 구성하려면 변화와 역동성이 필요합니다. 화면의 단조로움을 줄이고 변화를 주는 방법으로 그리드의 모양을 사선, 곡선, 원형, 다각형 등으로 변경하거나 각 그리드의 크기를 다르게 할 수도 있고, 디자인 요소를 일정하게 반복하여 악센트와 리듬을 표현할 수도 있습니다. 예를 들어 사선 그리드는 경사도에 따라 강한 속도감과 방향감 및 리듬감을 줄 수 있습니다. 반면 공간감을 살린 원형이나 다각형을 활용한 그리드는 주제를 표현하는 이미지에 대한 집중도를 높일 수 있습니다. 하지만 너무 많은 변화는 화면을 조잡하고 혼란스럽게 만들 수 있으므로 적절하게 조화를 이루는 것이 매우 중요합니다.

▲ 마름모 도형으로 집중도를 높인 디자인　　　　▲ 사선 그리드로 콘셉트를 구분한 디자인

균형

　인간은 본능적으로 균형이 깨지면 불안감이 생깁니다. 디자인에서의 무게는 위치, 색, 형태, 크기의 차이에 따라 다르게 느껴집니다. 따라서 물리적인 값이 아니라 시각적인 감각으로 화면에서 균형을 맞춰야 합니다. 예를 들어 개체에 '가운데 맞춤'을 실행했어도 한쪽으로 치우친 것 같은 느낌이라면 시각적인 감각에 따라 위치를 이동해야 합니다.

　디자인에서 균형 감각은 매우 중요합니다. 균형을 이룬 디자인은 안정감 있고 편안하면서 자연스러운 느낌을 주지만, 너무 균형에만 치중하면 약간 단조로울 수 있습니다. 이 경우에는 불균형을 이용하여 강한 임팩트로 사람들의 시선을 끌 수 있는 디자인 연출이 필요합니다.

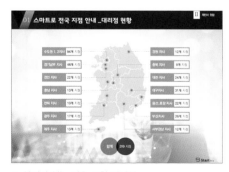

▲ 안정감 있는 좌우 균형 디자인　　　　　　　▲ 불균형을 이용한 임팩트 디자인

그리드 편
디자인하는 법

프레젠테이션 디자인의 시작은
줄 맞춤에서부터!

파워포인트의 그리드 설정

레이아웃의 기본은 줄 맞춤에서부터 시작합니다. 그리드에 맞춰 짜임새 있고 일관되게 정렬한 디자인은 편안함과 시각적인 안정감을 주며, 보는 사람의 부담감을 덜어주어 내용을 쉽게 이해할 수 있게 도와줍니다.

파워포인트에서 그리드를 설정하려면 안내선과 눈금선을 이용해야 합니다. 슬라이드의 빈 공간에서 마우스 오른쪽 단추를 클릭하고 [눈금 및 안내선]에 체크합니다. 눈금 간격은 최소 0.1cm 단위로 지정할 수 있고, 이 값은 안내선의 설정 단위가 됩니다. [화면에 그리기 안내선 표시]에 체크하면 기본적으로 가로와 세로 중심선이 하나씩 나타나는데, Ctrl 을 누른 상태에서 안내선을 드래그하면 필요한 만큼 안내선을 복사할 수 있습니다. 이와 같은 방법으로 그리드 설정에 필요한 개수만큼 안내선을 추가할 수 있습니다. 안내선을 드래그할 때 나타나는 숫자는 가운데 중심선을 기준으로 상하좌우 대칭되어 값이 표시되므로 간격을 쉽게 확인할 수 있습니다. 그리고 필요 이상으로 생성된 안내선은 슬라이드 밖으로 드래그하여 삭제할 수 있습니다. 이렇게 안내선을 이용하여 그리드를 설정하면 디자인 요소를 이동할 때 우선적으로 안내선에 맞춰지므로 좀 더 쉽게 줄에 맞춰 정렬할 수 있습니다.

▲ 눈금 및 안내선 설정

개체 간 줄과 간격 맞춤

정렬 — 맞춤 기능

디자인 요소에 어떤 멋진 서식을 적용할지 고민하기 전에 관련된 요소들끼리 줄을 제대로 맞추는 것이 중요합니다. 줄을 맞추면 디자인에 안정감이 생기고 정리되어 보이기 때문입니다. 조금씩 흐트러지다 보면 규칙이 무너지고 전체적으로 무질서해 보입니다. 연관된 요소들은 하나의 그룹으로 배치해야 하고, 내용을 이해하기 쉽게 줄과 간격을 맞추어야 합니다.

[홈] 탭 – [그리기] 그룹에서 [정렬]을 클릭하고 [맞춤] 기능을 이용하면 개체의 가로 방향은 왼쪽, 가운데, 오른쪽을 기준으로, 세로 방향은 위쪽, 중간, 아래쪽을 기준으로 맞출 수 있습니다. 또한 가로 및 세로 간격을 동일하게 맞추는 기능도 제공됩니다.

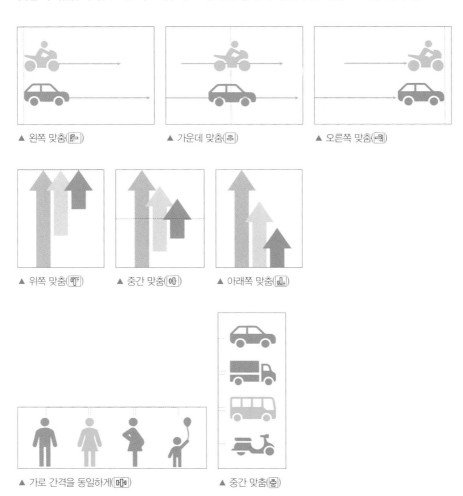

▲ 왼쪽 맞춤(🗗)　　　　▲ 가운데 맞춤(🗖)　　　　▲ 오른쪽 맞춤(🗗)

▲ 위쪽 맞춤(🗖)　　　　▲ 중간 맞춤(🗖)　　　　▲ 아래쪽 맞춤(🗖)

▲ 가로 간격을 동일하게(🗖)　　　　▲ 중간 맞춤(🗖)

스마트 가이드 기능

개체를 드래그하여 이동하거나 복사할 때 스마트 가이드 기능을 이용하면 좀 더 쉽고 빠르게 줄과 간격을 맞출 수 있습니다. 스마트 가이드는 2개 이상의 개체가 있는 슬라이드에서 한 개체를 선택하여 드래그하는 경우 이동되는 개체가 다른 개체의 특정 위치를 만났을 때 해당 위치를 빨간색 점선과 화살표로 알려주는 기능입니다. 파워포인트 2013 버전 이상의 [눈금 및 안내선] 대화상자에서 [도형 맞춤 시 스마트 가이드 표시]에 체크되어 있으면 스마트 가이드 기능을 사용할 수 있습니다.

- Shift +드래그 : 수평/수직 이동

- Ctrl + Shift +드래그 : 수평/수직 복사

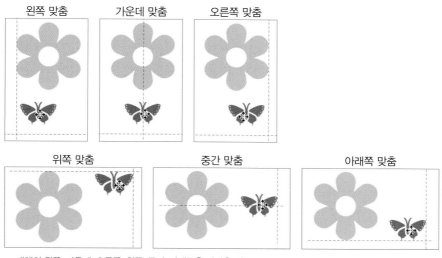

▲ 개체의 왼쪽, 가운데, 오른쪽, 위쪽, 중간, 아래쪽을 만났을 때 빨간색 점선으로 알려주는 스마트 가이드 기능

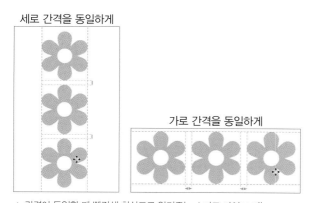

▲ 간격이 동일할 때 빨간색 화살표로 알려주는 스마트 가이드 기능

01

사진의 트리밍을 활용한 디자인

사진에서 불필요한 부분을 잘라내는 것을 '트리밍(Trimming)'이라고 합니다. 기업 설명이나 홍보 자료를 통해 긍정적인 기업 이미지를 표현해야 하는 IR(Investor Relations)의 표지에서 주어진 사진의 화면 구도나 비율 혹은 배경이 마음에 들지 않으면 사진에서 주제 표현에 적합한 부분만 남기고 트리밍하여 사용하세요.

📖 용도 / IR / 표지 / 홍보, 마케팅

너무 정직한 레이아웃
건물 사진과 텍스트가 단순하게 배치되어 시선을 전혀
끌지 못하고 IR 표지로서의 매력이 부족하다.

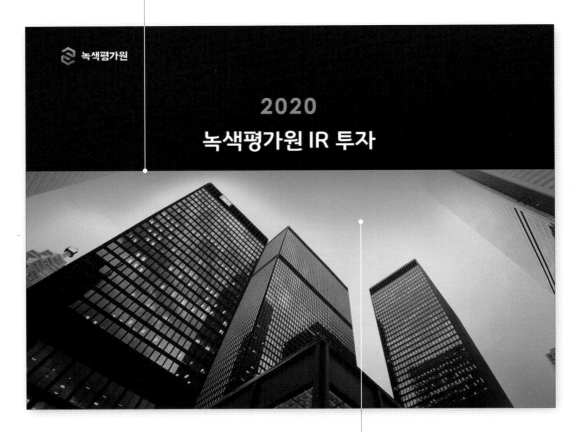

이미지의 과도한 색 변형
건물 사진에 색 필터를 적용한 것처럼 컬
러가 변형되어 부자연스럽다.

GOOD👍

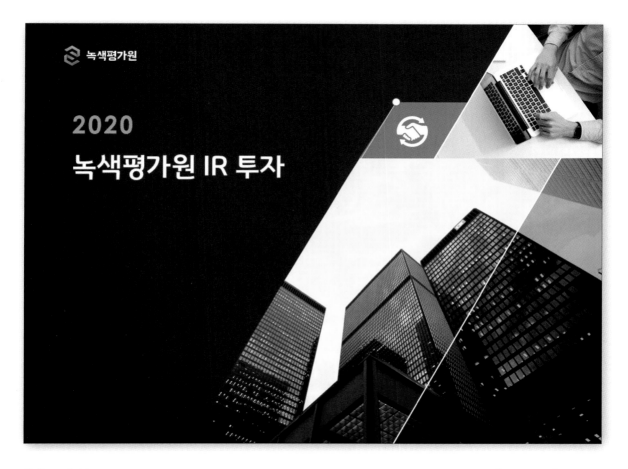

○ Tone & Manner

● 13,64,79
● 1,182,191
● 51,204,51

○ Designer's Choice

사각형 모양의 건물 사진은 오른쪽 위로 향하는 사선 그리드를 이용하여 트리밍한 후
비즈니스 관련 이미지와 함께 균형감 있게 배치하여 성장을 추구하는 기업의 역동적인 느낌을
표현하였습니다. 건물 사진 전체에 흐릿하게 적용된 청록색 필터 색감을 걷어내고
선명한 컬러를 사용하여 좀 더 명확한 기업의 긍정적인 이미지를 부각시켰습니다.

02

원형 오브젝트를 이용한 디자인

그리드는 디자인을 위한 보이지 않는 가이드 선으로, 가로, 세로, 사선, 곡선, 원형 등 다양한 모양으로 표현할 수 있습니다. CCTV와 같이 IT, 통신, 보안 등 첨단 기술이 필요한 사업의 표지는 단순하고 안정적이기보다 혁신적인 느낌의 그리드로 구성할 필요가 있습니다.

📖 용도 / 사업 설명회 / 표지 / 보안, 통신장비

불명확한 로고
배경 이미지의 색과 로고 컬러가 겹쳐져서
명확하게 보이지 않는다.

단조로운 사각형 프레임
사각형으로만 나눠진 화면 구성이 단조롭고
딱딱하게 느껴진다.

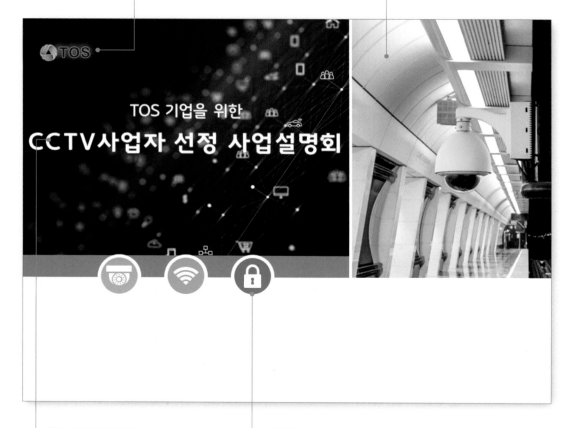

제목 공간의 여백 부족
제목 공간이 비좁아 답답하게 보인다.

불필요한 강조
아이콘이 필요 이상으로 크게
강조되어 있다.

- 주제에 맞는 이미지 표현
- 원형 오브젝트로 포인트 생성
- 적절한 크기의 이미지와 아이콘 배치

GOOD👍

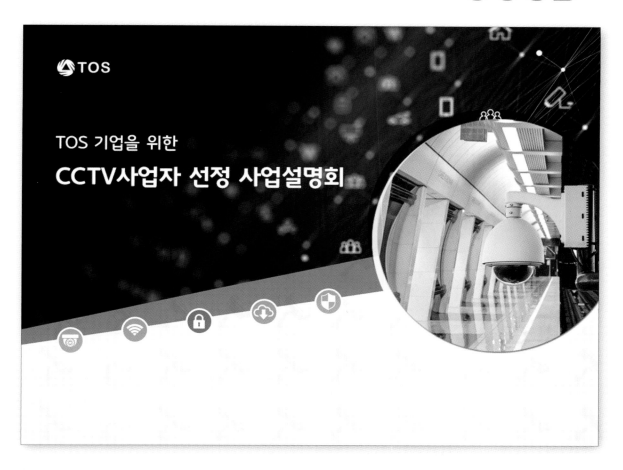

○ Tone & Manner

● 0,26,79
● 214,214,214
● 245,129,31

○ Designer's Choice

제목 공간이 좁고 답답해 보이므로 세로 구분 선을 없애고 가로로 넓게 확장하여 제목 공간을 충분히 확보하였습니다. 사선 그리드를 따라 자연스럽게 시선의 흐름을 오른쪽 위로 향하게 한 후 CCTV 관련 메인 사진을 원형 오브젝트에 배치하여 강조하였습니다.

곡선 그리드로 공간감을 살린 디자인

주거 환경 개선을 위한 사업 설명회의 표지 디자인입니다. 건축을 통한 주거 환경이 개선되어 긍정적인 외적 변화가 요구되는 사업인 만큼 특색 없는 회색보다는 희망을 의미하는 밝고 긍정적인 느낌의 컬러와 부드러운 곡선 그리드를 이용하여 공간감을 살릴 수 있도록 디자인하는 것이 좋습니다.

📖 용도 / 사업 설명회 / 표지 / 주거, 건축

답답한 회색톤 컬러
배경, 건물 등 전반적으로 회색 톤만으로 구성되어 너무 밋밋한 느낌을 준다.

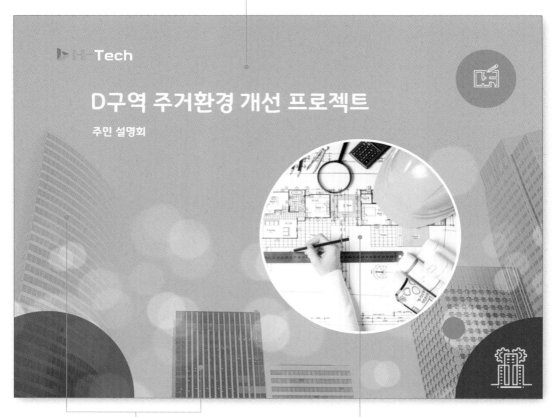

안정감이 떨어지는 배경 이미지
배경 이미지가 너무 흐릿하고 명확하지 않아 부자연스럽고 안정감이 떨어진다.

디자인 요소들의 유기성 부족
포인트로 사용한 원형 이미지만 강조될 뿐 다른 디자인 요소들과 유기적인 균형감이 부족하다.

GOOD👍

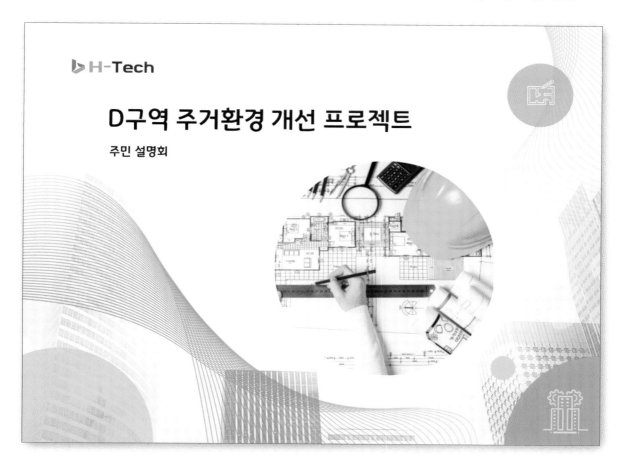

⭘ Tone & Manner

● 255.155.15
● 193.193.194
● 244.196.1

⭘ Designer's Choice

희망적이고 경쾌한 느낌을 주는 볼륨감 있는 곡선을 사용하여 공간감을 살리면서
원형 도형에 설계 도면 이미지를 배치하여 주제를 한눈에 파악할 수 있도록 표현하였습니다.
원 도형과 곡선의 컬러를 로고 컬러와 유사색으로 사용하여 톤앤매너를 유지하였고
곡선을 따라 시선이 부드럽게 흐르도록 하였습니다.

임팩트 있는 구성으로 강조한 디자인

입찰 설명회는 수주를 목적으로 입찰에 참여하는 경쟁 프레젠테이션입니다. 표지는 주로 참여 사업과 관련된 이미지를 사용하여 단순하면서도 임팩트 있는 구성으로 긍정적이며 진취적인 느낌을 전달하도록 디자인해야 합니다.

 용도 / 입찰 설명회 / 표지 / IT, 통신

산만한 위치 선정
디자인 요소들의 불규칙한 배치로 오히려 산만함을 준다.

비효율적인 구성
너무 많은 계층 구분으로 시선을 분산하고 비좁아 보이게 만들어 효율적인 공간 활용이 아쉽다.

무게 중심의 불균형
넓은 사각형 박스에서 오른쪽에 정렬된 제목과 이미지 때문에 무게 중심이 한쪽으로만 쏠린 듯 균형감이 떨어진다.

- 임팩트 있는 그래픽 이미지 사용
- 선을 이용한 연결성 표현
- 심플한 구성으로 여백의 미 강조

GOOD👍

S&T 정보통신

2차 가상화서버 구축 설계
사업자 선정

제안요약서

Tone & Manner

- 9,76,130
- 217,36,7
- 255,217,5

Designer's Choice

넓은 여백 공간에 크기가 대비되는 두 개의 원을 대각선 모양으로 배치한 후
무게 중심을 오른쪽 아래로 집중시켜 시선이 자연스럽게 제목으로 향하도록 했습니다.
주제에 맞게 가상 공간의 서버를 선으로 연결하여 표현하였으며, 간결한 이미지를 사용하여
임팩트 있게 강약을 조절하는 표지로 디자인하였습니다.

그리드 편

05

사선으로 콘셉트를 구분한 디자인

제품 소개서의 본문에서 세부 내용을 설명하기에 앞서 오프닝 페이지에서 먼저 중요 콘셉트를 간략하게 소개하는 경우가 있습니다. 이때 소개되는 콘셉트들은 한눈에 쉽게 특징을 구분할 수 있어야 하므로 일반 페이지에서와 달리 차별화된 그리드와 구성을 사용하여 청중의 시선을 사로잡을 수 있어야 합니다.

📖 용도 / 제품 소개서 / 오프닝 / 뷰티

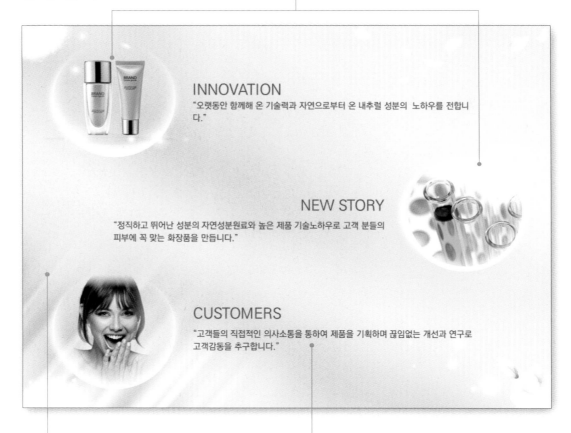

NG

시선을 끌지 못하는 이미지
이미지의 사이즈가 너무 작아 주목도가
떨어지고 주제 표현이 부족하다.

INNOVATION
"오랫동안 함께해 온 기술력과 자연으로부터 온 내추럴 성분의 노하우를 전합니
다."

NEW STORY
"정직하고 뛰어난 성분의 자연성분원료와 높은 제품 기술노하우로 고객 분들의
피부에 꼭 맞는 화장품을 만듭니다."

CUSTOMERS
"고객들의 직접적인 의사소통을 통하여 제품을 기획하며 끊임없는 개선과 연구로
고객감동을 추구합니다."

콘셉트 구분 부족
한 가지 배경색에 동일 구조가 반복되어
세 가지 콘셉트가 전혀 구별되지 않고
강조되지도 않는다.

시선을 끌지 못하는 그리드
가로로 길게 늘어진 텍스트 배치 구성이
똑같이 반복되어 단조롭고 지루하다.

GOOD👍

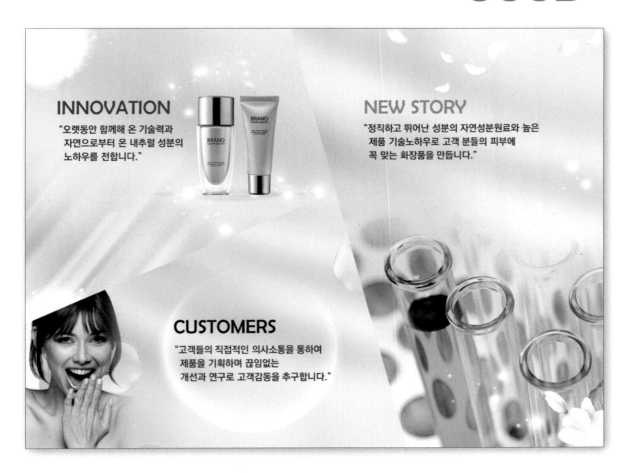

INNOVATION
"오랫동안 함께해 온 기술력과
자연으로부터 온 내추럴 성분의
노하우를 전합니다."

NEW STORY
"정직하고 뛰어난 성분의 자연성분원료와 높은
제품 기술노하우로 고객 분들의 피부에
꼭 맞는 화장품을 만듭니다."

CUSTOMERS
"고객들의 직접적인 의사소통을 통하여
제품을 기획하며 끊임없는
개선과 연구로 고객감동을 추구합니다."

○ Tone & Manner

- 223.187.145
- 226.220.220
- 172.224.1

○ Designer's Choice

사선 그리드를 교차시켜 세 가지 콘셉트로 영역으로 나누었습니다.
콘셉트별 특징이 한눈에 구분되도록 컬러를 차별화한 후 관련 이미지를 크게 배치하여
주목도를 높였습니다. 또 텍스트는 분위기에 어울리는 서체와 크기로 강약을 조절하여
제목은 강조하면서도 내용의 가독성을 높여 쉽게 읽을 수 있도록 구성하여
콘셉트별로 명확하게 구분되는 오프닝 페이지가 완성되었습니다.

1:1 그리드로 강조한 디자인

'콘퍼런스'란, 하나의 주제나 관심사에 대해 협의하는 모임이나 회의를 말하고, 주제에 해당하는 주요 데이터를 미리 제시하며 화두를 던지는 오프닝 페이지로 시작하는 경우가 있습니다. 이때 사용하는 데이터는 청중의 시선을 끌 수 있도록 주목도를 높여서 디자인해야 합니다.

📖 용도 / 콘퍼런스 / 오프닝 / 항만, 물류

주목도가 낮은 제목
메인 제목과 부제목의 대비가 약해 내용 전달이
명확하지 않고 제목으로서의 집중도가 떨어진다.

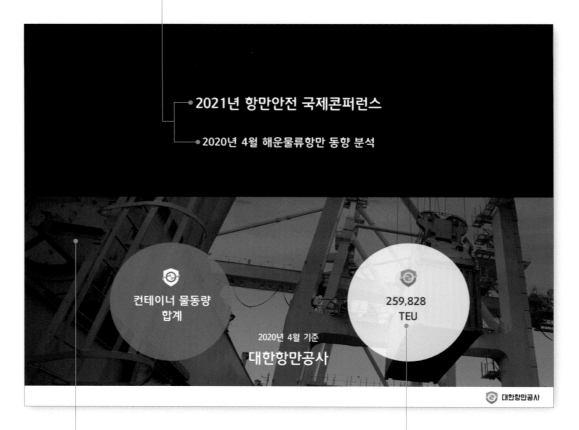

2021년 항만안전 국제콘퍼런스

2020년 4월 해운물류항만 동향 분석

컨테이너 물동량
합계

259,828
TEU

2020년 4월 기준
대한항만공사

대한항만공사

주제 전달력이 떨어지는 이미지
이미지의 명도와 채도가 낮아 이미지를
통한 명확한 주제 전달이 어렵다.

강조되지 않은 데이터
중요 숫자 데이터의 강조가 약해
전달력이 떨어진다.

- 1:1 그리드로 넓은 여백 사용
- 중요한 데이터 강조를 위한 이미지 구성
- 보색 대비와 명도 대비로 가독성 높임

GOOD👍

⭘ Tone & Manner

- 3,31,77
- 255,153,51
- 0,176,240

⭘ Designer's Choice

상하로 구분했던 화면을 좌우 1:1 그리드로 분할한 후 왼쪽에는 수치 데이터를 시각화하여 강조하고,
오른쪽은 색감을 살린 메인 이미지를 시원하게 배치하여 콘퍼런스의 주제를 표현하였습니다.
왼쪽 그리드의 배경색은 오른쪽 메인 이미지의 노란색과 보색인 짙은 파란색으로 설정하고
밝은색 텍스트로 강조하였더니 보색 대비에 명도 대비 효과까지 더해져
수치 데이터와 텍스트의 가독성이 높아졌습니다.

그리드로 공간을 분리한 디자인

입찰 설명회의 오프닝 페이지에서는 우리 회사만의 특별한 전략을 어필하면서 시작할 수 있습니다. 메시지가 한눈에 들어오도록 주요 키워드를 강조하고, 픽토그램의 조합과 화면 구성의 강약을 조절하는 등 청중의 시선을 끌 수 있는 디자인 전략이 필요합니다.

📖 용도 / 입찰 설명회 / 오프닝 / 통신. IT

주목도가 떨어지는 오프닝
중요도에 비해 부각되지 못하고
주목도가 낮다.

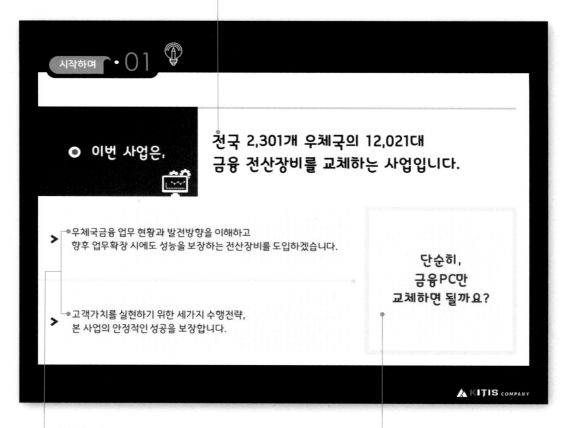

전국 2,301개 우체국의 12,021대
금융 전산장비를 교체하는 사업입니다.

이번 사업은,

우체국금융 업무 현황과 발전방향을 이해하고
향후 업무확장 시에도 성능을 보장하는 전산장비를 도입하겠습니다.

고객가치를 실현하기 위한 세가지 수행전략,
본 사업의 안정적인 성공을 보장합니다.

단순히,
금융PC만
교체하면 될까요?

강약 없는 텍스트
문장이 길고 텍스트 양이 많아 내용이
한눈에 잘 들어오지 않는다.

지루한 구성
박스와 텍스트만 있는 특색 없는 구성으로,
내용은 채워져 있으나 지루하고 허전하다.

GOOD👍

○ Tone & Manner
- 222.189.138
- 190.189.190
- 217.71.47

○ Designer's Choice

필요 이상의 선과 도형은 시선을 분산시키고 복잡한 느낌을 줍니다. 따라서 최대한 구조를 단순화하여 집중도를 높였고, 복잡하게 겹쳐진 도형을 제거하여 불필요한 공간 낭비를 막아 목차 공간을 넓게 확보하였습니다. 사선과 마름모 등의 다양한 도형 요소를 활용하여 주요 이미지를 부각하면서 세련된 느낌으로 연출하였습니다.

배경 공간을 넓게 활용한 디자인

배경 이미지가 너무 흐리거나 어두우면 메시지를 정확하게 전달하기 어려울 수 있으므로 선명도나 밝기를 적절하게 설정해야 합니다. 그리드의 경계선은 개체들의 줄 맞춤을 위한 기준선이 되므로 그리드를 이용하여 디자인 요소들을 정확하게 정렬하면 시각적으로 깔끔한 인상을 줄 수 있습니다.

 용도 / 기획서 / 간지 / 홍보, 마케팅

어둡고 불분명한 배경 이미지
불분명한 이미지와 어두운 배경을 사용해 이미지 전달이 어렵다.

어긋난 그리드
그리드의 끝 선이 가로와 세로 어느 쪽과도 맞지 않아 깔끔한 인상을 주지 못한다.

식상한 박스 겹침
겹쳐진 사각형 도형의 구성이 많아 답답하게 느껴진다.

디자인 작업 시 포인트

- 공간을 확장하여 여백을 충분히 활용
- 이미지를 선명하게 보정
- 보이지 않는 선을 활용하여 요소 정렬

GOOD👍

◉ Tone & Manner

- 38.58.93
- 255.204.0
- 74.198.202

◉ Designer's Choice

화면을 상하로 계층 분할하여 상단에는 챕터 제목을, 하단에는 소제목을 배치하였습니다. 상단 배경에 사용된 이미지는 컬러감을 살리고 선명도와 밝기를 조절하여 전달력을 높였으며, 하단은 그리드를 넓게 확장한 후 상단 그리드의 경계로 사용된 이미지의 양쪽 끝선에 맞추어 소제목을 3단으로 깔끔하게 정렬하였습니다. 상단의 챕터 제목 도형에 사용된 컬러의 배합을 하단의 소제목에도 비슷하게 적용하여 디자인의 연계성을 높였습니다.

여백으로 전달력을 높인 디자인

디자인 요소는 중요도에 따라 크기와 강조의 정도에 차이를 주어야 합니다. 만약 모든 요소를 강조해 버리면 모두 묻혀 시선을 끌 수 없게 됩니다. 따라서 디자인 요소와 여백의 비중을 적절하게 활용하여 여백 사이에서 강조 요소가 더욱 돋보일 수 있도록 해야 합니다.

📖 용도 / 전략 보고서 / 간지 / 부동산, 주거복지

NG👎

> **" 국민 곁에 더 가까이 다가갑니다 "**

CHAPTER. I

보고서 개요◀

BL 우리주택공사

Happy people◀
We help people achieve happiness
with our people focused products and service

잘못 설계된 공간 분할
상단의 이미지 크기에 비해 아래쪽의 좁은
공간에는 많은 내용이 몰려 있어 답답하고
복잡하게 느껴진다.

잘 맞지 않는 그리드 라인
개체들의 그리드 라인과 정렬이 전혀 맞지
않아 불안정해 보인다.

- 많은 메시지를 효과적으로 전달
- 불필요한 콘텐츠 박스 제거
- 그래픽 요소로 시각화한 콘텐츠 디자인

GOOD👍

○ Tone & Manner

- 226,226,226
- 1,30,121
- 241,92,0

○ Designer's Choice

상하 계층 구조로 분할한 레이아웃을 좌우 1:1 그리드로 단을 나눈 후
왼쪽에는 상위 개념인 추진 전략을, 오른쪽에는 하위 개념인 추진 과제를 배치하였습니다.
많은 내용을 좀 더 재미있게 표현하기 위해 달력과 태블릿이라는 시각적 요소를 이용하여
스토리가 느껴지도록 구성했습니다. 추진 과제를 감싸고 있던 불필요한 박스를 제거하여
내용을 편안하게 읽을 수 있도록 디자인하였습니다.

우선순위를 고려한 레이아웃 디자인

입찰 설명회에서 '핵심 과제'는 중요한 콘셉트 페이지입니다. 가로로 길게 분할된 화면에 6개의 과제를 일렬로 단순 나열하면 밋밋하고 지루해 보이기 쉽습니다. 우선순위를 고려하여 중요 내용을 시각화한 다이어그램으로 표현하면 메시지를 더욱 효과적으로 전달할 수 있습니다.

 용도 / 입찰 설명회 / 본문 / 산림, 공공

단순 나열식 정보 전달
여섯 가지의 실행 과제를 원형으로 단순 나열만 하여 지루하고 각 개체 간 유기적인 관계도 부족하다.

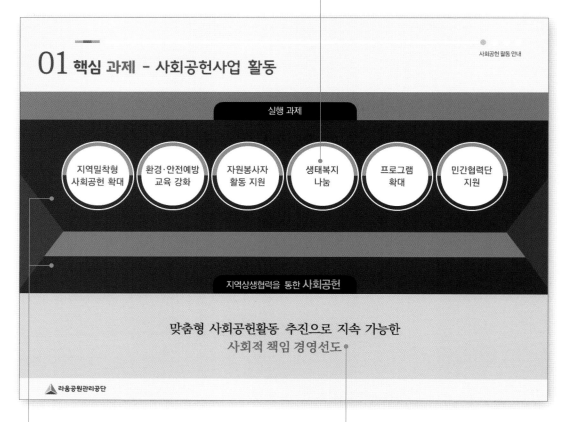

의미 없는 대칭적 레이아웃
사다리꼴 도형이 겹쳐진 상하 대칭 구조는 시선을 분산시키고 화면을 복잡하게 보이게 하여 의미 전달력이 떨어진다.

주목도가 낮은 타이포그래피
강조해야 할 주요 메시지의 폰트 크기와 색상의 차별화 부족으로 주목도가 떨어진다.

- 다이어그램을 사용하여 메시지 강조
- 그래픽 요소를 사용한 그리드 배치

GOOD

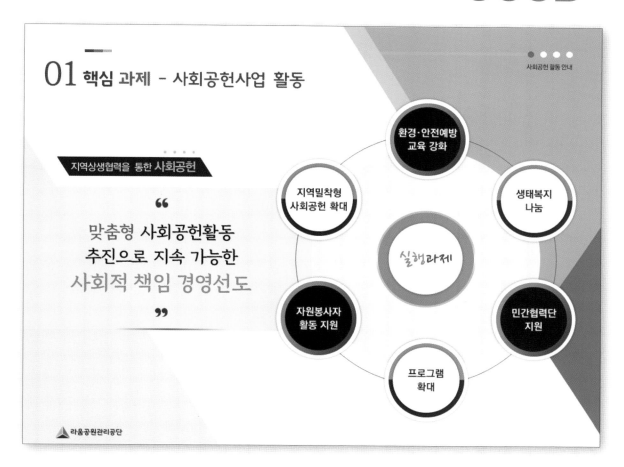

◑ Tone & Manner

- 27,155,62
- 0,80,151
- 241,92,0

◑ Designer's Choice

답답해 보이는 그리드를 해체하고, 화면을 사선으로 분할하여 역동성을 부여하였습니다. 오른쪽에는 우선순위가 높은 여섯 가지 실행 과제를 원형 다이어그램으로 시각화하여 배치하였고, 여백을 넓게 주어 메시지를 효율적으로 강조하였습니다. 단순 나열 방식에서 벗어난 시원한 레이아웃 구성으로 주요 핵심 과제에 대한 주목도가 높아졌습니다.

픽토그램으로 시각화한 디자인

기업 이념이나 가치에서 주로 사용하는 추상적인 단어들은 텍스트만으로는 의미를 전달하기 쉽지 않으므로 은유나 비유 같은 메타포를 활용하여 픽토그램으로 시각화하는 것이 좋습니다. 이렇게하면 청중에게 의미를 좀 더 쉽고 빠르게 전달할 수 있습니다.

 용도 / 회사 소개서 / 본문 / IT. 기술

부족한 여백
도형 내부뿐만 아니라 2개의 다이어그램 사이에도 여백이 부족하여 구분되지 못하고 하나의 요소처럼 보인다.

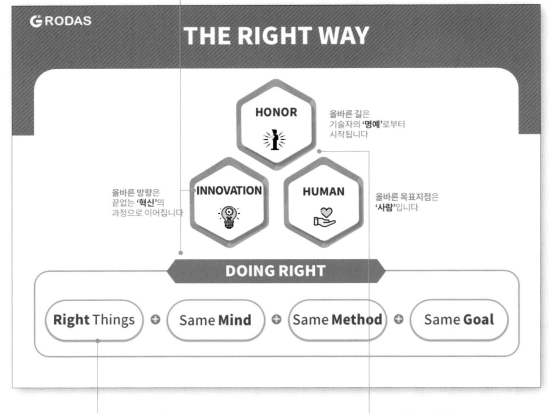

지나치게 두꺼운 테두리
도형의 테두리가 두꺼워 답답하고 비좁게 느껴진다.

부적절한 공간 활용
좌우에 충분한 여백이 있어도 디자인 요소가 가운데에만 쏠려있어 복잡해 보이고, 구조가 불안정하게 느껴진다.

- 넓은 공간을 효율적으로 활용
- 여백을 충분히 사용한 그룹화
- 픽토그램을 활용한 시각적 효과

GOOD👍

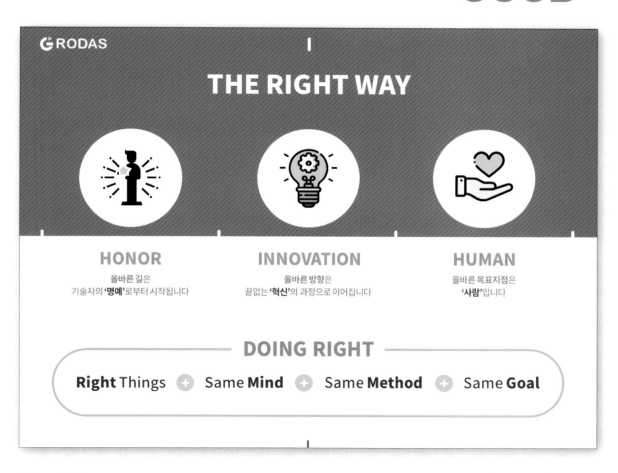

G RODAS

THE RIGHT WAY

HONOR
올바른 길은
기술자의 **'명예'**로부터 시작됩니다

INNOVATION
올바른 방향은
끝없는 **'혁신'**의 과정으로 이어집니다

HUMAN
올바른 목표지점은
'사람'입니다

DOING RIGHT

Right Things ➕ Same **Mind** ➕ Same **Method** ➕ Same **Goal**

◐ Tone & Manner

● 226,28,37
● 71,71,71
● 255,203,91

◐ Designer's Choice

그리드를 확장하여 공간을 넓게 활용하면서 3개의 원을 시원하게 배치하였고,
그 안의 추상적인 단어들을 알아보기 쉽도록 픽토그램을 삽입하여 시각화하였습니다.
텍스트는 원 밖에 배치하여 강조하고, 여백을 활용해 공간을 분리한 후
아래쪽에 'DOING RIGHT'를 배치하여 시각적으로도 분리시켰습니다.
도형의 테두리와 채우기 효과 사용은 최소화하여 텍스트의 집중도를 높였습니다.

타임라인을 이용한 회사 연혁 디자인

회사 연혁이란, 기업의 지나온 역사로, 보통은 시간 순서대로 나열하지만 내용이 많을 때는 주요 이슈별로 그룹화 하기도 합니다. 기업의 아이덴티티를 나타낼 수 있는 컬러와 사진들을 함께 활용하여 기업의 긍정적인 이미지를 표현할 수 있게 디자인해야 합니다.

 용도 / 회사 소개서 / 본문 / 여행

너무 단조로운 구성
단순 나열식 구조로 정보 전달에만 급급하여
시각적 흥미 유발이 부족하다.

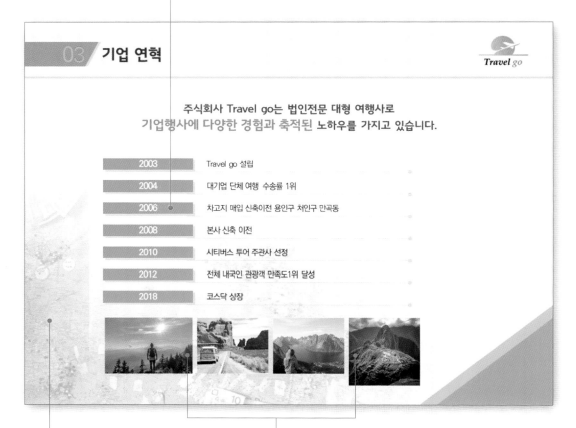

주제 전달이 미흡한 배경 이미지
흐릿한 회색 톤의 배경 때문에 '여행'이라는
주제 표현이 부족한 느낌이다.

지루한 사진 프레임의 반복
사진 배치가 지루하게 반복되어 다채롭지
못한 구성이 아쉽다.

GOOD👍

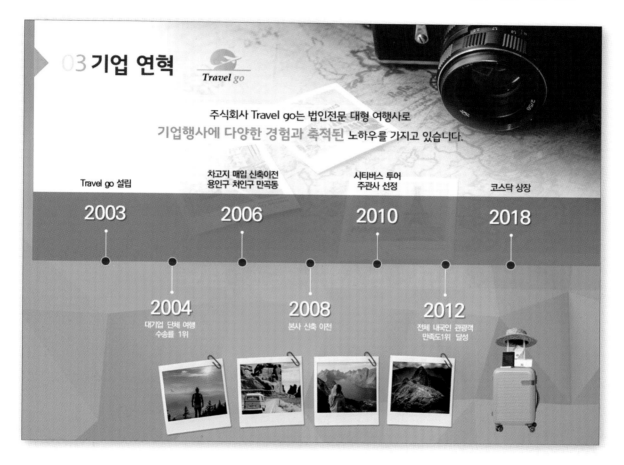

○ Tone & Manner

● 247.151.38
● 141.141.141
● 255.92.1

○ Designer's Choice

왼쪽에서 오른쪽 방향으로 흐르는 타임라인을 설정하고, 시기별로 주요 이슈를 위아래로
교차되게 배치하여 공간을 확보하였습니다. 메인 이미지를 배경에 크게 삽입하여 기업의 특성을
강조하였으며 아이덴티티 컬러를 활용해 전체적으로 톤앤매너를 유지하였습니다.
여행 콘셉트를 표현하기 위해 스냅사진을 스크랩한 느낌으로 삽입하여 시각적인 흥미를 높였습니다.

배경까지 그리드를 확장한 디자인

정책 보고서의 종합계획 디자인으로 제법 많은 양의 텍스트를 포함하고 있습니다. 중요도가 높은 키워드일수록 효과가 강하게 적용된 도형을 사용하여 강조하고 텍스트의 강약을 조절합니다. 메인 이미지는 여백 공간에 크게 삽입하여 주제 메시지를 표현할 수 있습니다.

📖 용도 / 정책 보고서 / 본문 /교통, 건설

NG👎

한쪽으로 치우친 제목
4대 목표라는 제목 텍스트가 왼쪽으로 치우쳐 있어 아래의 내용들을 아우르지 못한다.

유기성이 부족한 배치
여백을 충분히 활용하지 못한 이미지 배치가 아쉽다.

🏔 우리도로공사

Ⅲ 종합계획

5 국가도로종합계획

**"경제활성화"를 지원하고,
"미래를 준비"하는 도로**

경제, 안전, 행복, 미래를
핵심가치로 하는
4대 추진계획 제시

Vision **01 경제** ↑↑

Vision **02 안전** 🛡

Vision **03 행복** 😊

Vision **04 미래** ☠

4대 목표

1 효율적인 투자로 경제성장 지원
- 국가간도로망 정비
- 도로투자 효율화
- 도로공간 입체적 활용
- 도로산업 육성연구개발
- 소통 협업 강화

2 철저한 안전관리로 사고예방
- 시설물 유지관리 강화
- 도로 교통사고 예방
- 신속한 사고대응 체계 구축

3 원활하고 쾌적한 도로서비스 제공
- 교통혼잡 개선
- 자율주행 상용화 지원
- 이용자 체감서비스 확대
- 도로 운영관 체계 개편
- 도로환경 개선

4 다음세대를 준비하는 미래도로 구축
- 인공지능 도로, 에너지 생산도로 등 7대 미래상 실현 추진

어색한 이미지 트리밍
이미지의 선이 다른 어떤 그리드와도 끝선이 맞지 않는 애매한 위치에서 트리밍되어 완성도가 떨어진다.

강조되지 않는 메시지
많은 양의 텍스트를 도형 없이 여백으로만 구분한 후 나열하여 중요도에 비해 메시지의 전달력이 떨어진다.

GOOD

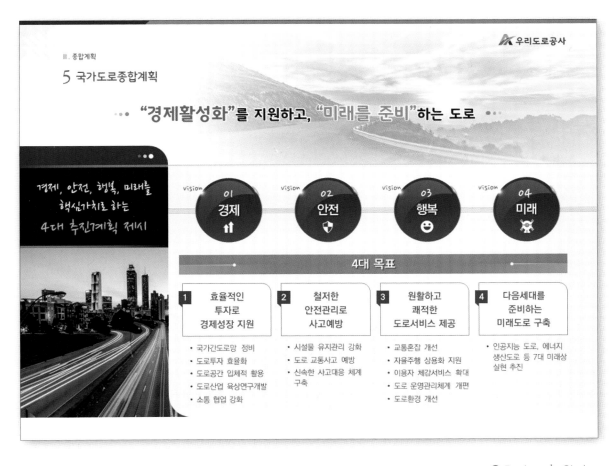

Tone & Manner

242.242.242
0.44.107
239.63.63

Designer's Choice

좁은 틀에 갇혀있던 메인 이미지를 상단 전체로 시원하게 확장하여 배경을 수정하였습니다. 중요도가 높은 제목들은 다이어그램을 이용하여 강조하고, 나머지 내용들은 정렬만 깔끔하게 하여 선택적으로 읽게 함으로써 모든 텍스트를 한꺼번에 읽어야 하는 부담을 줄였습니다. 도로가 뻗어나가는 이미지는 그리드 경계선에 맞추어 깔끔하게 트리밍하여 주제를 상징적으로 표현하였습니다.

면적을 확장해 강조한 디자인

기업 소개 IR 자료에서 매출과 영업 이익 등의 실적은 특히 중요한 부분이며 관심을 가지고 보는 내용입니다. 기업 고유의 아이덴티티 컬러를 적용하여 메뉴를 심플하게 구성하되 매출과 이익 관련 데이터는 쉽게 확인할 수 있도록 강조하는 것이 좋습니다.

📖 용도 / IR / 본문 / 마케팅, 영업

가독성이 떨어지는 숫자
숫자를 왼쪽 정렬하면 숫자 값을 인식하기 어려우므로 오른쪽 맞춤해야 한다.

답답한 메뉴
명도만 변화된 회색 톤으로는 주목성이 약하고 눈길을 끌지 못한다.

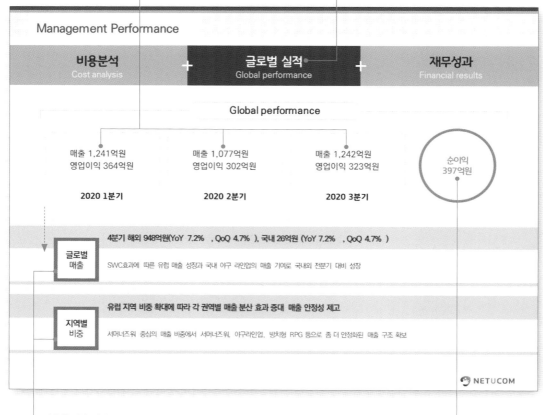

비효율적인 배치
적절하지 않은 위치에 배치되어 그리드의 선 끝이 어긋나 깔끔한 인상을 주지 못한다.

강조되지 않는 데이터
중요 데이터임에도 주목성이 떨어진다.

- 주요 메뉴의 면적 확장
- 숫자 데이터의 가독성 향상
- 그리드의 끝 선 정렬을 고려한 구성

GOOD👍

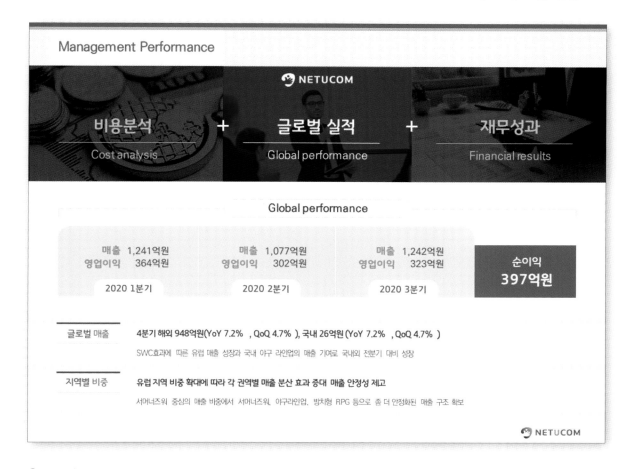

Management Performance

NETUCOM

비용분석 + 글로벌 실적 + 재무성과
Cost analysis Global performance Financial results

Global performance

매출 1,241억원	매출 1,077억원	매출 1,242억원
영업이익 364억원	영업이익 302억원	영업이익 323억원
2020 1분기	2020 2분기	2020 3분기

순이익
397억원

글로벌 매출 4분기 해외 948억원(YoY 7.2% , QoQ 4.7%), 국내 26억원 (YoY 7.2% , QoQ 4.7%)

SWC효과에 따른 유럽 매출 성장과 국내 야구 라인업의 매출 기여로 국내외 전분기 대비 성장

지역별 비중 유럽 지역 비중 확대에 따라 각 권역별 매출 분산 효과 증대 매출 안정성 제고

서머너즈워 중심의 매출 비중에서 서머너즈워, 야구라인업, 방치형 RPG 등으로 좀 더 안정화된 매출 구조 확보

NETUCOM

○ Tone & Manner
- 230,230,230
- 89,89,89
- 226,0,11

○ Designer's Choice
중요 메뉴의 면적을 크게 확장하여 강조하고 메뉴의 현재 위치뿐만 아니라 전후에
이어지는 메뉴도 예측이 가능하도록 표현하였습니다. 매출과 영업 이익의 숫자를
오른쪽 맞춤으로 정렬하여 가독성이 좋아졌으며, 각 요소들의 끝선을 그리드 선에
일치시켜 깔끔한 인상을 주는 디자인이 완성되었습니다.

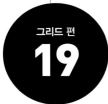

위치를 직관적으로 표현한 디자인

표는 많은 양의 데이터를 일목요연하게 보여주는 장점을 가지고 있지만, 자칫하면 밋밋하고 지루한 디자인이 되기 쉽기 때문에 주의해서 사용해야 합니다. 대리점이나 지점 현황처럼 지도의 위치 정보가 연결되는 연계성이 있는 데이터는 직관적으로 확인할 수 있도록 디자인하는 것이 좋습니다.

📖 용도 / 회사 소개서 / 본문 / 홍보, 영업

단조로운 표 구성
단순하고 변화 없는 표 구조는 정보를 지루하게 전달한다.

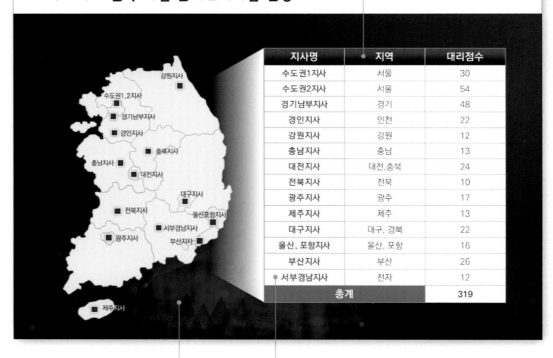

스타트비즈 전국 지점 안내 _대리점 현황

지사명	지역	대리점수
수도권1지사	서울	30
수도권2지사	서울	54
경기남부지사	경기	48
경인지사	인천	22
강원지사	강원	12
충남지사	충남	13
대전지사	대전,충북	24
전북지사	전북	10
광주지사	광주	17
제주지사	제주	13
대구지사	대구, 경북	22
울산, 포항지사	울산, 포항	16
부산지사	부산	26
서부경남지사	전자	12
총계		319

어울리지 않는 컬러
배경색이 회사 소개서에 적합하지 않으며, 무겁고 어둡다.

직관적이지 못한 지역 위치
지도에서 대리점 수를 직접 확인할 수 없어 표에서 다시 찾아서 읽어야 한다.

• 정보를 수치화하여 차트로 표현
• 색상 차별화로 제안사의 장점 부각
• 주요 메시지의 주목도 향상

GOOD👍

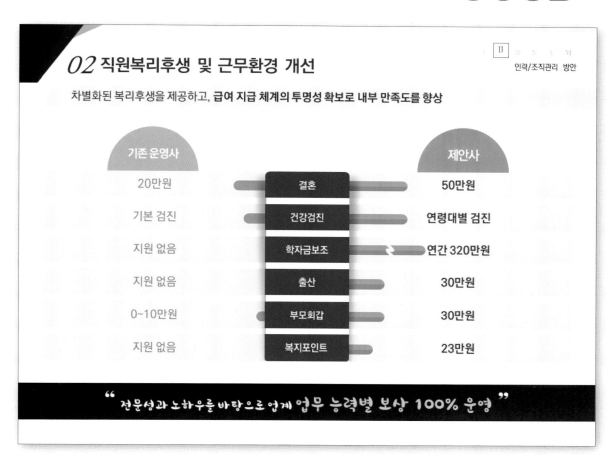

Tone & Manner

● 0,32,90
● 191,191,191
● 253,141,17

Designer's Choice

표의 왼쪽에 있던 비교 기준을 가운데로 옮기고, 대비 효과가 잘 드러나도록
값의 변화를 차트로 표현하여 데이터를 한눈에 비교할 수 있도록 시각화하였습니다.
또 제안사의 개선 내용에만 유채색을 적용했던 기존 디자인과 달리 하단의
주요 메시지에도 보색 대비 컬러를 사용하여 주목성을 높여 디자인하였습니다.

계층을 최소화한 디자인

계층이나 박스 프레임은 함께 고려할 대상을 하나의 그룹으로 묶어 알아보기 쉽게 해줍니다. 하지만 계층을 너무 많이 나누거나 박스를 반복적으로 사용하면 시각뿐 아니라 사고도 단절시켜서 답답한 느낌을 줍니다. 따라서 과하지 않게 꼭 필요한 경우에만 효과적으로 사용해야 합니다.

📖 용도 / 정책 보고서 / 본문 / IT. 통신

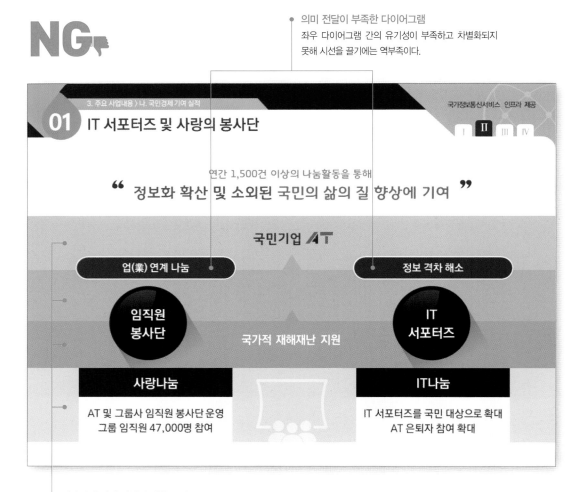

GOOD👍

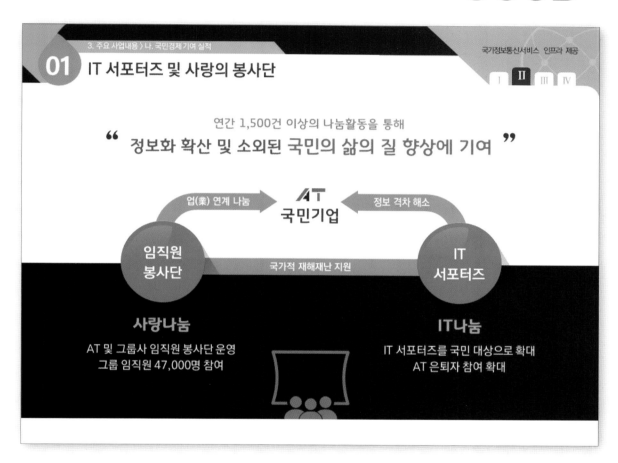

○ Tone & Manner

● 8.29.88
● 0.131.230
● 245.107.5

○ Designer's Choice

필요 이상의 컬러나 박스로 계층을 분리하는 것은 메시지 전달에 방해가 될 수 있으므로 배경 컬러를 통일하여 불필요한 계층을 없앴으며, 하단의 제목과 내용 구분을 위한 박스를 제거하고 서체와 컬러 변화만으로 깔끔하게 표현하였습니다. 따라서 계층과 박스를 제거하여 의도적으로 만든 여백으로 텍스트와 내용의 집중도가 더욱 높아졌습니다.

핵심 정보를 강조한 일정표 디자인

입찰 설명회의 일정표는 기간 단위로 진행되는 사업 일정을 나타냅니다. 기간별 과업이 명확하게 구분되지 않으면 사업이 진행되는 동안 오해가 생길 수 있으므로 정확한 기간과 시점 표시가 중요합니다.

 용도 / 입찰 설명회 / 본문 / 기술, 네트워크

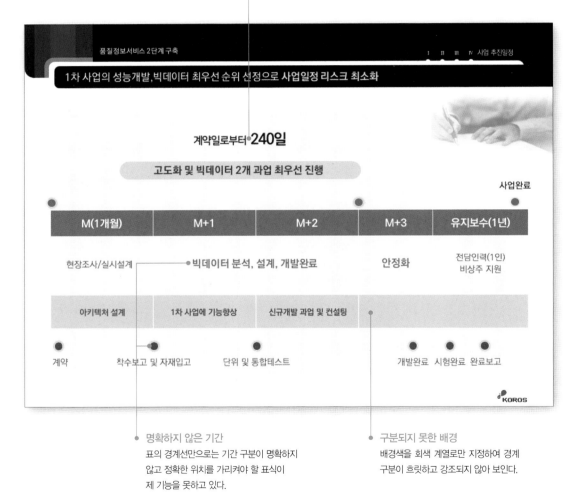

강조했으나 주목받지 못하는 메시지
주요 메시지의 차별성이 부족하여 부각되지 못하고 주목도가 떨어진다.

명확하지 않은 기간
표의 경계선만으로는 기간 구분이 명확하지 않고 정확한 위치를 가리켜야 할 표식이 제 기능을 못하고 있다.

구분되지 못한 배경
배경색을 회색 계열로만 지정하여 경계 구분이 흐릿하고 강조되지 않아 보인다.

• 화살표를 사용해 명확한 기간 표시
• 포인트 컬러로 주요 키워드 강조
• 특정 시기를 가리킬 수 있는 표식 사용

GOOD👍

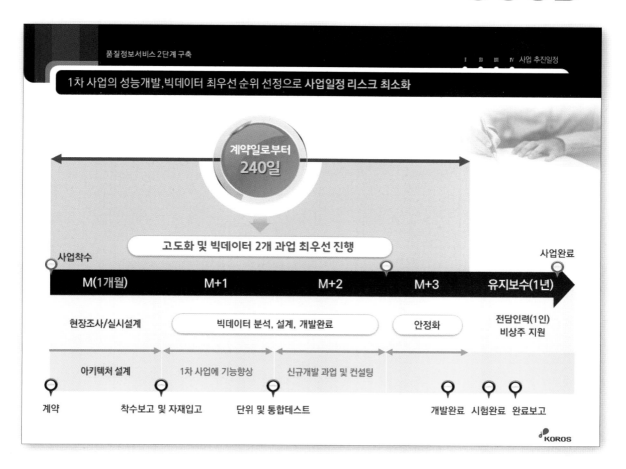

○ Tone & Manner
● 3.31.77
○ 197.240.255
● 239.63.63

○ Designer's Choice

사업 추진 일정은 표 디자인을 주로 사용해 나타내며, 중요 메시지는 도형으로 포인트를
주어 주목도를 높입니다. 위치를 정확하게 가리키는 표식과 화살표를 사용하여 지점과
기간의 길이를 명확하게 표시하였으며, 제안사만의 차별화된 전략이나 특징, 장점은
강조 도형을 사용하여 메시지에 집중할 수 있도록 디자인하였습니다.

통일된 정렬로 가독성을 높인 디자인

이미지나 그래픽 개체 없이 텍스트로만 본문이 구성된 경우 많은 양의 텍스트를 한꺼번에 읽어야 하는 부담감을 줄이는 동시에 가독성을 높이기 위해 도형으로 만든 다이어그램을 활용하는 것이 좋습니다. 이때 통일된 정렬로 균형감 있게 배치해야 합니다.

 용도 / 입찰 설명회 / 본문 / IT, 솔루션

NG

일치하지 않는 텍스트 정렬
텍스트를 세로 방향의 중간 맞춤으로 정렬하여
위쪽 여백이 일정하지 않아 어수선하다.

맞지 않는 그리드 라인
위, 아래 개체 간의 그리드 양쪽 끝이
맞지 않아 정돈된 느낌이 부족하다.

통일되지 않은 좌우 구조
좌우를 비교하는 다이어그램은 서로 크기나 정렬이 일치해야 깔끔한
이미지를 연출할 수 있는데, 도형의 높이와 제목의 정렬 방법이 달라
통일성이 없어 보인다.

GOOD👍

사업 범위

제안 개요 **I**

| 응용시스템 구축 범위 |

학사정보 시스템

• 학사행정 시스템
 - 학적, 수업, 성적, 장학, 등록, 교직, 졸업
• 스마트러닝 시스템
 - 학습자/교수자 포트폴리오
 - 표절 방지

행정정보 시스템

• 일반행정 시스템
 - 예산/재무회계, 인사/구매, 자산/시설/기획/감사
• 산학행정
 - 인사/급여/예산/회계

연구정보 시스템

• 연구 시스템
 - 과제기획/연구과제/변경, 연구비, 기자재, 업적, 통계, 지적재산권, 학술활동/연구소 관리 등

정보시스템

• 포털/대표 홈페이지
 - 단위 홈페이지 지원시스템
• 정보화 기획 업무관리
• 통합관제시스템
• 대량 메일 발송 시스템

| 인프라 구축 범위 |

S/W		H/W	
개발환경 S/W	• 개발 프레임워크 / 보안, 개발도구 • 형상 / 영향분석 / 배포, DB 모델링	**서버**	• 가상화 / DB 수강신청 / 웹하드
시스템 S/W	• DB 모니터링 등 Upgrade • DB 암호화 / 접근제어 • 서버가상화, WAS, WEB, 리포팅툴 • 백업 업무영역 솔루션 패키지 등	**기타 H/W**	• 스토리지 및 통합백업 / 백업스위치 • 네트워크 스위치 및 전원 • 장비 설치공사

Tone & Manner
● 13.120.209
● 82.82.82
● 249.152.53

Designer's Choice

그리드 시스템을 이용하여 위쪽과 아래쪽 단의 시작과 끝 위치에 제목과
도형 다이어그램을 배치하고, 단을 세로로 연결하여 시각 기준선을 정리하였습니다.
도형들의 위치 정렬뿐 아니라 도형 안의 텍스트에도 통일된 정렬 방식을 적용해서
내용을 구조적으로 정렬하여 많은 양의 텍스트도 부담 없이 읽을 수 있도록 가독성을 높였습니다.

정보를 시각화해 전달한 디자인

주제와 연관된 아이콘을 추가하면 텍스트만 입력한 것보다 시각적 효과가 배가 되어 같은 내용이라도 훨씬 쉽게 이해되고 오래 기억됩니다. 또한 내용을 쉽게 읽을 수 있도록 효과적인 레이아웃도 함께 고려하는 것이 좋습니다.

용도 / 입학 설명회 / 본문 / 교육

잘못 선택된 중요 포인트
주황색으로 강조된 아이콘이 중요도에 비해
필요 이상으로 부각되었다.

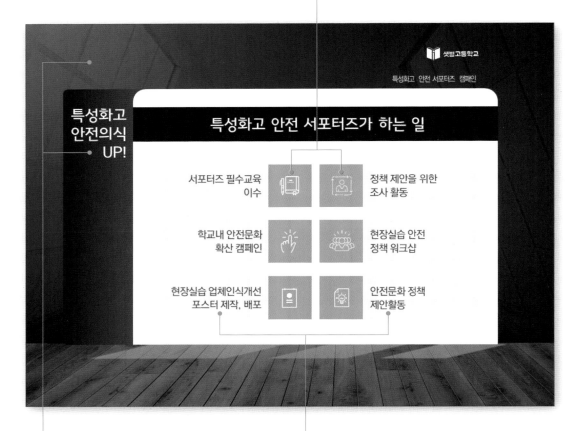

주제와 맞지 않는 어두운 색 사용
배경 이미지의 색깔이 너무 어둡고, 디자인
요소에도 무거운 색이 사용되어 입학설명회
자료에 적합하지 않다.

가독성이 떨어지는 배치
가운데에 배치된 큰 아이콘들이 자연스러운
시선의 흐름을 방해하여 가독성이 떨어진다.

GOOD👍

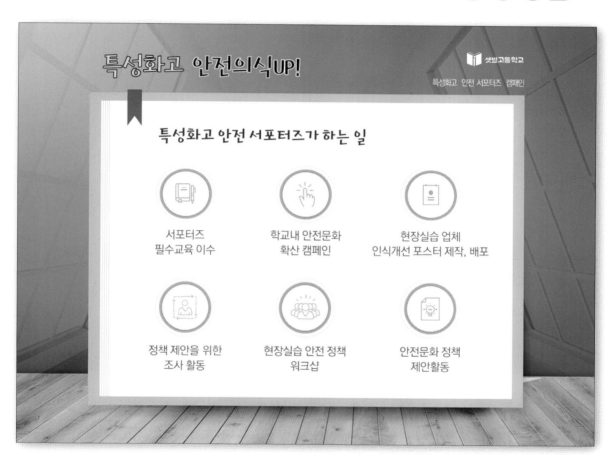

○ Tone & Manner

● 33.136.55
● 248.143.38
● 211.51.51

○ Designer's Choice

학교를 소개하는 디자인이므로 어둡고 탁한 배경 대신 밝고 채도가 높은 컬러를 적용하였습니다.
배경에는 책 모양을 연상시키는 이미지를 배치하였으며, 심플한 구성으로 한눈에 들어오는
레이아웃과 아이콘을 사용한 내용 시각화로 전달력을 더욱 높이고 있습니다.

그림자로 모듈을 강조한 디자인

영화 최다 관객 순위를 나타내는 디자인으로 포스터 이미지와 함께 해당 영화에 대한 간단한 정보를 제공하고 있습니다. 영화를 구분하는 얇은 선은 구분감이 부족할 수 있으므로 별도의 모듈로 각각의 작품을 구분하여 강조하는 것이 좋습니다.

📖 용도 / 홍보 프레젠테이션 / 본문 / 영상 미디어

NG👎

구분이 모호한 모듈
얇은 선만으로는 영화별 구분이
명확하지 않다.

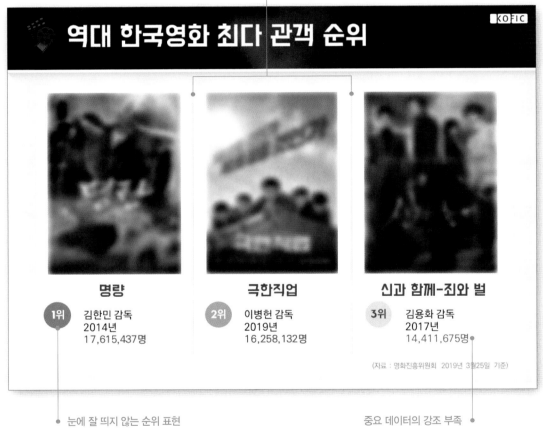

역대 한국영화 최다 관객 순위

KOFIC

명량

1위 김한민 감독
2014년
17,615,437명

극한직업

2위 이병헌 감독
2019년
16,258,132명

신과 함께-죄와 벌

3위 김용화 감독
2017년
14,411,675명

(자료 : 영화진흥위원회 2019년 3월25일 기준)

눈에 잘 띄지 않는 순위 표현
순위 표시가 잘 드러나지 않는다.

중요 데이터의 강조 부족
'관객 수'라는 중요 데이터가 특별히
강조되지 않는다.

GOOD👍

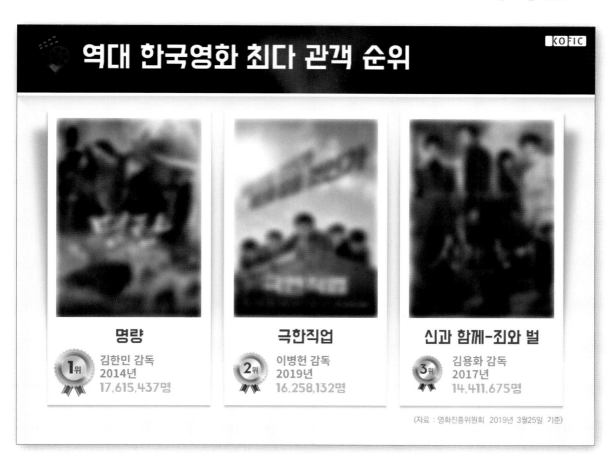

역대 한국영화 최다 관객 순위

KOFIC

명량

1위 김한민 감독
2014년
17,615,437명

극한직업

2위 이병헌 감독
2019년
16,258,132명

신과 함께-죄와 벌

3위 김용화 감독
2017년
14,411,675명

(자료 : 영화진흥위원회 2019년 3월25일 기준)

○ Tone & Manner
- ● 21.43.48
- ● 47.57.118
- ● 245.144.81

○ Designer's Choice

영화 포스터마다 별도의 모듈로 구분한 후 모듈 단위로 그림자 효과를 적용하여
입체감을 주었습니다. 따라서 각 포스터가 마치 한 장의 영화 티켓처럼 보여
시각적 흥미를 유발합니다. 메달 이미지를 사용하여 영화 순위를 좀 더 쉽게
알아볼 수 있도록 시각화하였더니 전달력이 더욱 높아졌습니다.

이미지 배치를 통일한 디자인

한약재에 대한 정보를 전달하는 교육용 자료의 본문 디자인입니다. 한약재의 약재명, 이미지, 효능 설명 등 반복되는 규칙성에 따라 표현할 구조를 정하고 가로와 세로에 배치할 개수를 결정해야 합니다. 같은 형식의 이미지를 사용하되 전체 크기와 정렬도 일치시켜 깔끔한 인상을 주도록 합니다.

📖 용도 / 교육 세미나 / 본문 / 건강, 한의학

여러 가지 형식의 이미지
PNG와 JPG 이미지 등 다양한 파일 형식이 섞여 있어 산만해 보인다.

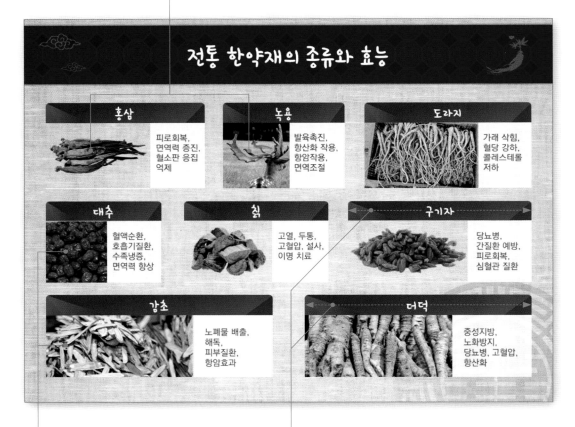

크기가 모두 다른 이미지
이미지의 비율과 크기가 모두 달라서 깔끔한 인상을 주기 어렵다.

간격과 크기가 모두 다른 그리드
항목의 너비와 간격이 들쑥날쑥해 일관성과 통일성이 없다.

GOOD

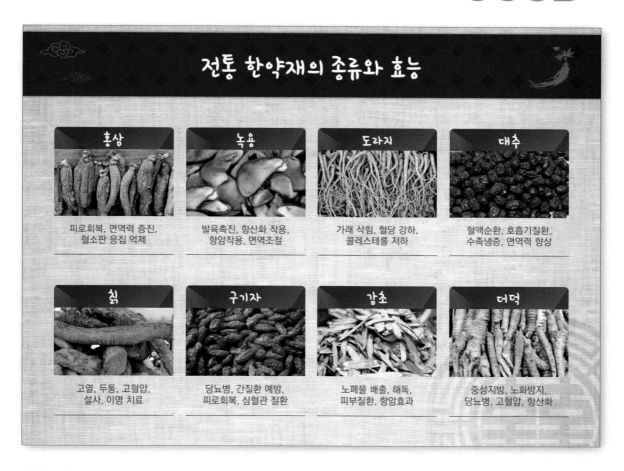

전통 한약재의 종류와 효능

홍삼
피로회복, 면역력 증진,
혈소판 응집 억제

녹용
발육촉진, 항산화 작용,
항암작용, 면역조절

도라지
가래 삭힘, 혈당 강하,
콜레스테롤 저하

대추
혈액순환, 호흡기질환,
수족냉증, 면역력 향상

칡
고열, 두통, 고혈압,
설사, 이명 치료

구기자
당뇨병, 간질환 예방,
피로회복, 심혈관 질환

감초
노폐물 배출, 해독,
피부질환, 항암효과

더덕
중성지방, 노화방지,
당뇨병, 고혈압, 항산화

○ Tone & Manner

● 223,214,205
● 125,125,125
● 124,15,14

○ Designer's Choice

8개의 한약재를 4개씩 2계층으로 분리해 일정한 크기와 간격으로 배열하였으며,
상단과 하단 사이에 충분한 여백을 주어 구분하였습니다. 한약재 이미지는 JPG 형식으로
통일하고 트리밍하여 이미지의 크기와 모양을 모두 일치시킨 후 그리드 시스템에 맞추어
깔끔하게 정리하였더니 약재의 종류와 설명이 한눈에 들어오는 디자인이 완성되었습니다.

그리드를 확장해 구성한 디자인

일정한 크기로 배치한 박스에 본문 내용을 작성하도록 일률적으로 디자인된 템플릿에서 변화를 시도하고 싶은 페이지가 있을 것입니다. 이 경우에는 통일된 형식인 박스를 제거하고 그리드를 넓게 확장하여 슬라이드의 전체 공간을 충분히 활용해 디자인하는 것이 좋습니다.

📖 용도 / 콘퍼런스 / 본문 / 서비스, 마케팅

전형적인 박스 배경
박스를 겹쳐 사용하면 여백이 이중으로 필요해지기 때문에 본문 폭이 좁아져 내용이 답답해 보인다.

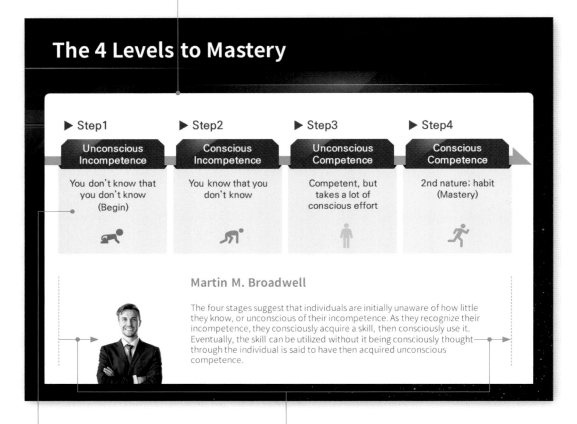

내용 표현이 아쉬운 다이어그램
초보에서 전문가로 성장해 가는 순차적 흐름을 단순하게 표현해 의미 전달이 다소 떨어진다.

제한된 공간 사용
좌우의 단 시작점과 끝점이 일치하지 않으며, 공간을 너무 좁게 사용하고 있다.

- 중요 콘셉트 페이지에 그리드 변화
- 주제에 맞는 다이어그램으로 전달력 높임
- 픽토그램을 활용한 시각화

GOOD👍

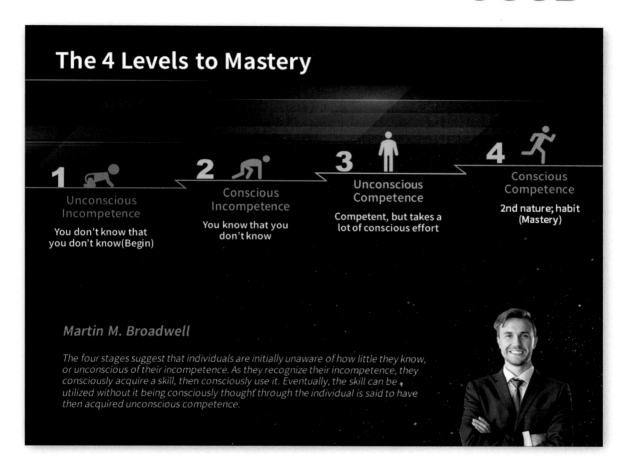

Tone & Manner

- 15.46.74
- 7.125.192
- 244.118.79

Designer's Choice

중요 콘셉트를 보여주어야 하는 페이지에서는 정형화된 기존 레이아웃과 차별화하여 변화를 주어야 합니다. 본문 박스를 제거하고 그리드를 넓게 확장하여 공간을 충분히 활용하면서 단조로운 구조를 해소하였습니다. 제목을 단계별로 배치하고 텍스트 위쪽에 픽토그램을 크게 강조함으로써 화면이 풍성해지고 페이지 구성에 리듬감이 생겼습니다.

순서와 흐름을 표현한 디자인

그리드 편
29

일의 처리 순서를 나타낼 때 가장 많이 사용하는 도형은 원과 화살표입니다. 업무 내용을 기록한 원에 번호를 부여하고 순서대로 나열한 후 화살표로 연결하여 업무의 흐름을 표현합니다. 이때 픽토그램이나 일러스트 이미지를 사용하여 시각화하면 청중이 내용을 좀 더 쉽게 이해하는 데 도움을 줍니다.

📖 용도 / 홍보 프레젠테이션 / 본문 / 재무, 금융

구성의 단조로움
6단계의 프로세스를 원과 화살표만으로 표현하여 시각적 흥미가 부족하고 흐름을 표현하기에 완성도가 떨어진다.

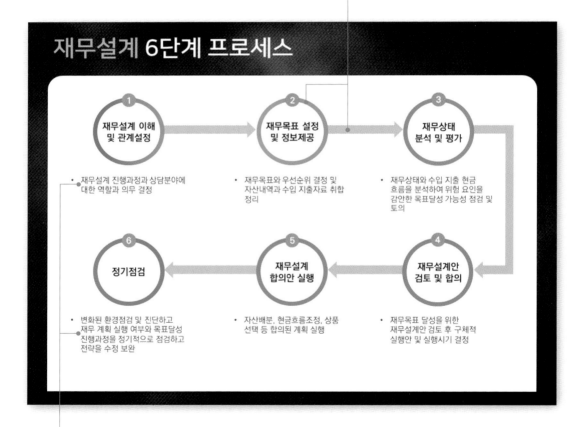

아쉬운 시각 효과
텍스트로만 구성되어 직관적이지 않고 텍스트 내용이 너무 많아 지루하게 느껴진다.

GOOD👍

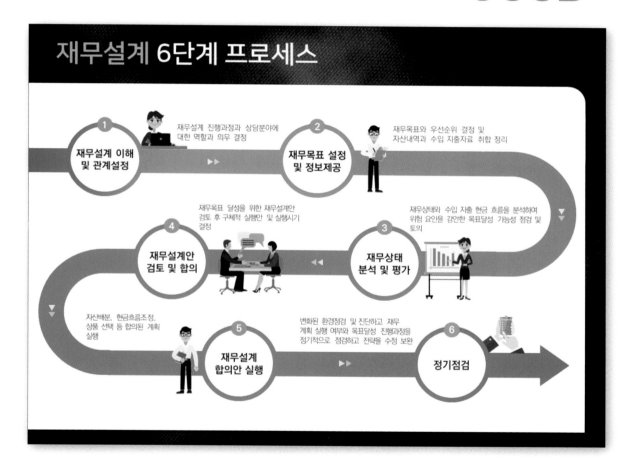

재무설계 6단계 프로세스

① 재무설계 이해 및 관계설정
재무설계 진행과정과 상담분야에 대한 역할과 의무 결정

② 재무목표 설정 및 정보제공
재무목표와 우선순위 결정 및 자산내역과 수입 지출자료 취합 정리

③ 재무상태 분석 및 평가
재무상태와 수입 지출 현금 흐름을 분석하여 위험 요인을 감안한 목표달성 가능성 점검 및 토의

④ 재무설계안 검토 및 합의
재무목표 달성을 위한 재무설계안 검토 후 구체적 실행안 및 실행시기 결정

⑤ 재무설계 합의안 실행
자산배분, 현금흐름조정, 상품 선택 등 합의된 계획 실행

⑥ 정기점검
변화된 환경점검 및 진단하고 재무 계획 실행 여부와 목표달성 진행과정을 정기적으로 점검하고 전략을 수정 보완

Tone & Manner
● 16,125,198
● 36,163,177
● 254,79,78

Designer's Choice

공간을 충분히 활용하면서 원의 순서를 엇갈리게 배치하면 불필요한 여백이 없어져 시각적으로 안정감이 느껴집니다. 원과 화살표를 이용한 프로세스의 기본 구성에 일러스트를 텍스트와 균형 있게 배치하여 시선 이동이 자연스러우면서도 스토리가 느껴지게 구성되었습니다.

시선을 끄는 엔딩 디자인

프레젠테이션에서 맺음말 디자인의 핵심은 자신감과 신뢰감 전달입니다. 발표 내용을 함축적으로 요약할 수 있는 키워드와 이미지를 사용하여 발표를 인상적으로 마무리할 수 있도록 디자인해야 합니다.

 용도 / 입찰 설명회 / 맺음말 / 통신, IT

안정성이 부족한 나열 방식
가로로 긴 화면 비율상 키워드는 세로 방향보다
가로 방향 배치가 좀 더 안정적이다.

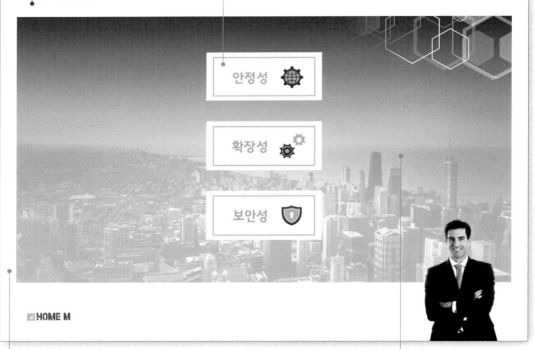

불필요한 여백
불필요한 여백 때문에 공간이 좁아져
답답해 보인다.

낮은 채도의 흐린 배경 이미지
낮은 채도의 흐릿한 이미지는 자신감과 신뢰감을
표현하는 데 적합하지 않다.

- 자신감과 신뢰감을 주는 컬러
- 전체 화면을 배경 이미지로 사용
- 입체감 있는 도형을 사용한 키워드 메시지

GOOD👍

○ Tone & Manner

- 49,110,227
- 19,35,69
- 243,88,13

○ Designer's Choice

입찰 설명회의 마지막 맺음말은 사업 수행에 대한 자신감과 신뢰감을 전달하며 마무리해야 합니다. 주제를 표현하는 배경 이미지를 전체 화면에 배치하고, 발표 내용을 핵심적으로 요약하는 3개의 키워드를 입체감 있는 도형에 담아 내용의 전달성을 높였습니다.

그래픽 디자인 베이식

디자인

N

PART 3 타이포그래피

통과되는
디자인

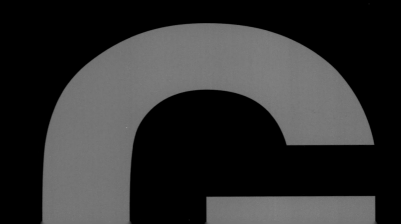

타이포그래피로 메시지를 세련되게 전달하라

타이포그래피(Typography)는 편집 디자인에서 활자를 배열하여 내용을 읽기 쉽게 구성하고 표현하는 시각 디자인입니다. 프레젠테이션에서 텍스트는 메시지를 전달하는 가장 기본적이며 중요한 수단으로, 용도와 목적에 적합한 서체를 선택하고 서식을 변경하여 전달 효과를 높일 수 있어야 합니다. 글자는 읽기 쉬워야 하는 가독성과 함께 보기에도 좋아야 하는 미적인 부분까지 고려해야 합니다. 그리고 내용 자체보다 사용한 서체에 따라 전달되는 이미지나 인상이 달라지므로 서체의 종류와 크기, 선 길이, 선 간격, 줄 사이 간격과 맞춤, 단어 사이의 간격과 맞춤 등도 고려해야 합니다.

▲ 부드럽고 감성적인 느낌을 주는 서체

▲ 명확하고 전문적인 느낌을 주는 서체

서체(Font), 글꼴(Typeface), 타입(Type)

글꼴은 일관성 있게 설계된 글자 모양을 이루는 하나의 꾸러미를 의미하며, '서체(Font)', '타입(Type)'이라고도 합니다. 이전에는 각 단어의 의미가 구분되는 별도의 단어였지만, 최근에는 이것을 구분하지 않고 같은 뜻으로 사용할 때가 많습니다. 이 책에서는 '서체'라는 용어를 주로 사용하되, 경우에 따라 다른 단어들도 함께 사용했습니다.

서체의 종류

서체의 종류는 크게 '명조체(Serif)'와 '고딕체(Sans-Serif)'로 나눌 수 있는데, 이렇게 나누는 기준은 글자 획 끝에 위치한 돌기(Serif)의 유무입니다. 같은 서체라도 굵기에 따라 느낌이 달라집니다. 즉 글자가 굵을수록 남성적, 권위적, 엄격함, 무거움을, 글자가 가늘수록 여성적, 경쾌함, 모던함, 밝은 느낌을 전달합니다. 이 밖에도 다양한 모양의 개성 넘치는 필기체도 있습니다.

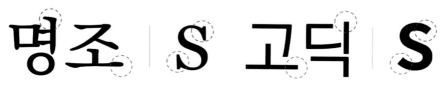

▲ 명조체 Serif　　　　　　　　　　　　▲ 고딕체 Sans-Serif

	명조/Serif	고딕/Sans-Serif
남성적, 권위적, 엄격한, 무거움 ↕ 여성적, 경쾌함, 모던함, 밝음	ABC가나다 ABC가나다 ABC가나다	ABC가나다 ABC가나다 ABC가나다

▲ 서체의 굵기에 따른 느낌의 변화

명조체(Serif)

명조체/세리프체는 획의 끝에 세리프(돌기)가 있고 가로 획과 세로 획의 굵기가 다른 것이 특징입니다. 명조체/세리프체는 같은 크기의 고딕체/산세리프체보다 작아 보이지만, 가독성이 뛰어나므로 신문이나 교과서처럼 글자가 많은 문장에 주로 사용됩니다.

프레젠테이션에서는 문장의 양이 많지 않으므로 명조체는 주로 세리프(돌기)의 장식이 필요한 문자나 분위기를 전환하기 위해 제목이나 주요 메시지의 포인트 서체로 사용합니다. 일반적으로 명조체는 고전적, 역사적, 부드럽고 우아하며 감성적인 느낌을 줍니다.

▲ 여행이라는 감성적 소재에 명조체를 사용한 경우

고딕체(San-Serif)

고딕/산세리프체는 획의 끝에 세리프(돌기)가 없고, 가로 획과 세로 획의 굵기가 거의 일정한 것이 특징입니다. 고딕체는 명조체보다 현대적이고, 도시적이며, 단정한 느낌을 줍니다. 두께 변화를 이용하여 프레젠테이션 문서의 제목과 본문에 모두 고딕체를 자주 사용합니다. 특히 두꺼운 고딕체는 직선적, 견고함, 튼튼함, 대중적이며 강한 남성적인 느낌을 줍니다.

▲ 견고한 기업으로 도약함을 표현하기 위해 고딕체를 사용한 경우

Noto Serif Font Family	
Noto Serif Thin	Presentation Design 123
ExtLt	Presentation Design 123
Light	Presentation Design 123
Med	**Presentation Design 123**
SemBd	**Presentation Design 123**
ExtBd	**Presentation Design 123**

KoPub바탕체/돋움체 Font Family	
KoPub바탕체 Light	프레젠테이션 디자인
Medium	프레젠테이션 디자인
Bold	**프레젠테이션 디자인**
KoPub돋움체 Light	프레젠테이션 디자인
Medium	프레젠테이션 디자인
Bold	**프레젠테이션 디자인**

아리따-돋움 Font Family	
아리따-돋움 Thin	프레젠테이션 디자인
Light	프레젠테이션 디자인
Medium	프레젠테이션 디자인
SemiBold	**프레젠테이션 디자인**
Bold	**프레젠테이션 디자인**

서울남산체/한강체 Font Family	
서울남산체 L	프레젠테이션 디자인
M	프레젠테이션 디자인
B	**프레젠테이션 디자인**
EB	**프레젠테이션 디자인**
서울한강체 L	프레젠테이션 디자인
M	프레젠테이션 디자인

나눔고딕/나눔명조 Font Family	
나눔고딕 Light	프레젠테이션 디자인
나눔고딕	프레젠테이션 디자인
ExtraBold	**프레젠테이션 디자인**
나눔명조	프레젠테이션 디자인
ExtraBold	**프레젠테이션 디자인**

노하우 ❸ 문자 간격과 줄 간격 조절하여 글자의 가독성을 높여라

타이포그래피는 글자의 기본 기능인 메시지를 전달하는 수단으로서 활자를 쉽게 읽을 수 있고 이해하기 쉬워야 한다는 목적에서 시작되었습니다. 글자 사이의 간격과 줄 사이의 간격을 적절히 조정하면 내용이 한눈에 들어오고 의미상 그룹별로 모아 읽기가 가능해져 메시지를 좀 더 쉽게 전달하여 청중이 내용을 이해하는 데 도움을 줍니다.

• 문자 간격 조절

프레젠테이션에서는 텍스트를 특정 도형이나 제한된 공간에 표시하는 경우가 많습니다. 이때 크기를 줄이지 않고 좁은 공간에 좀 더 많은 텍스트를 표현하려면 문자 간격(자간)을 좁게 조절해야 합니다. 이렇게 하면 같은 공간에 좀 더 많은 텍스트를 넣거나 같은 양의 텍스트를 좀 더 크게 입력할 수 있습니다. 반대로 넓은 공간에 텍스트의 양이 적어서 빈약해 보이면 문자 간격을 넓게 조정하면 됩니다. 문자의 간격은 정해진 값이나 규

칙이 있는 것이 아니고 공간의 크기에 따라 달라집니다. 따라서 문자의 간격이 너무 넓거나 좁으면 오히려 텍스트의 가독성이 떨어지므로 상황에 따라 간격을 적절히 조절하는 능력이 필요합니다.

▲ Too Tight **문자 간격 - 좁게** : 문자 간격이 지나치게 좁으면 답답하게 느껴질 수 있으므로 적당한 간격 조절 필요

▲ Too Much **문자 간격 - 넓게** : 문자 사이의 간격이 너무 넓으면 가독성이 떨어지고 글자 크기가 작아짐

▲ Good **문자 간격 - 표준으로** : 문자 간격이 적절하면 내용을 좀 더 쉽게 읽을 수 있고 여백이 있어 텍스트 크기를 크게 표현할 수 있음

• 줄 간격 조절

　　줄 사이 또는 단락 사이의 간격을 조절하여 의미가 연결되는 그룹 단위로 모아 읽게 하면 좀 더 쉽게 메시지를 전달하고 내용을 이해할 수 있습니다. 공간에 비해 텍스트가 비교적 적은 목차 페이지에서는 줄 간격을 1.5줄 이상으로 충분히 넓게 조절하는 것이 좋습니다. 반대로 텍스트가 많은 본문에서는 줄 간격은 조금 좁게, 단락 사이의 간격은 조금 넓게 설정하면 가독성을 높일 수 있습니다.

| 추 · 진 · 배 · 경 |

새로운 ICT 기술 도입	보안성/효율성 강화	안정성/생존성 보장	확장성/편의성 확보
● 별도 시스템 구성으로 IP기반의 융합형 신기술 적용 ● 개별 전화망 운용에 따른 환경변화에 능동적 시스템 구성	● 정보센터 화선의 데이터/음성 혼용으로 인한 보안이슈 해결 ● 통합운용관리로 번호자원관리 효율성 향상	● 정보센터 화선의 데이터/음성 안정적 통화 품질 확보 ● 화선 장애 시 모든 PSTN착/발신 백업	● 가입자 증가시 능동적 대응 가능한 인프라 및 시스템 확보 ● 전국 내부번호체계 및 장비 사용에 따른 통합운용관리

▲ Too Tight 줄 간격 1줄, 단락 간격 0 : 줄 간격이 좁고 단락 구분이 쉽지 않아 가독성이 떨어짐

| 추 · 진 · 배 · 경 |

새로운 ICT 기술 도입	보안성/효율성 강화	안정성/생존성 보장	확장성/편의성 확보
● 별도 시스템 구성으로 IP기반의 융합형 신기술 적용 ● 개별 전화망 운용에 따른 환경변화에 능동적 시스템 구성	● 정보센터 화선의 데이터/음성 혼용으로 인한 보안이슈 해결 ● 통합운용관리로 번호자원관리 효율성 향상	● 정보센터 화선의 데이터/음성 안정적 통화 품질 확보 ● 화선 장애 시 모든 PSTN착/발신 백업	● 가입자 증가시 능동적 대응 가능한 인프라 및 시스템 확보 ● 전국 내부번호체계 및 장비 사용에 따른 통합운용관리

▲ Too Much 줄 간격 1.5줄, 단락 간격 0 : 줄 간격은 넓지만 단락 구분이 쉽지 않아 가독성이 떨어짐

| 추 · 진 · 배 · 경 |

새로운 ICT 기술 도입	보안성/효율성 강화	안정성/생존성 보장	확장성/편의성 확보
● 별도 시스템 구성으로 IP기반의 융합형 신기술 적용 ● 개별 전화망 운용에 따른 환경변화에 능동적 시스템 구성	● 정보센터 화선의 데이터/음성 혼용으로 인한 보안이슈 해결 ● 통합운용관리로 번호자원관리 효율성 향상	● 정보센터 화선의 데이터/음성 안정적 통화 품질 확보 ● 화선 장애 시 모든 PSTN착/발신 백업	● 가입자 증가시 능동적 대응 가능한 인프라 및 시스템 확보 ● 전국 내부번호체계 및 장비 사용에 따른 통합운용관리

▲ Good 줄 간격 1.1줄, 단락 간격 10pt : 적절한 줄 간격과 단락 사이에 10pt의 추가 간격이 있어 단락별로 모아 읽기가 가능해 가독성이 높음

글꼴과 워드아트 스타일 활용하기

파워포인트 메뉴에서는 '서체'가 아닌 '글꼴'이라는 표현을 사용합니다. 글꼴, 단락, 워드아트 기능을 이용하여 다양한 방법으로 서체를 변화시키고, 가독성을 높일 수 있습니다. 그리고 때로는 글자에 특별한 효과를 적용하는 등의 타이포그래피로 메시지를 시각화하고 청중의 시선을 집중시킬 수 있습니다.

글꼴이 깨지지 않도록 저장하는 방법

내 컴퓨터에 추가 설치한 글꼴을 사용하여 문서를 작성한 경우 해당 글꼴이 설치되어 있지 않은 다른 환경에서 실행한다면 글꼴이 제대로 표현되지 않을 수 있습니다. 이러한 문제가 생기지 않게 하려면 다음과 같은 방법으로 문서를 저장하여 안전하게 프레젠테이션을 준비할 수 있습니다.

문서에 글꼴 포함해 저장

프레젠테이션에 사용하는 글꼴을 문서에 포함하여 저장할 수 있습니다. [파일] 탭 − [옵션]을 선택하여 [PowerPoint 옵션] 대화상자를 열고 [저장] 범주에서 [파일의 글꼴 포함]에 체크한 후 다른 컴퓨터에서 실행할 작업 범위에 따라 다음의 옵션 중 하나를 선택하여 저장합니다.

- 프레젠테이션에 사용되는 문자만 포함(파일 크기를 줄여줌) : 파일의 크기는 작지만 수정할 수 없습니다.

- 모든 문자 포함(다른 사람이 편집할 경우 선택) : 파일의 크기는 크지만 수정할 수 있습니다.

<u>글꼴을 이미지로 저장</u>

　포인트에 조금 사용한 글꼴 때문에 문서와 함께 글꼴 전체를 저장하는 것은 메모리를 불필요하게 낭비하는 것입니다. 포함된 글꼴의 종류가 많으면 글꼴 때문에 문서의 크기가 커져서 파일 관리가 불편해질 수 있습니다. 하지만 문서의 일부에서 조금 사용한 글꼴을 이미지로 삽입하면 메모리의 낭비 없이 폰트가 깨지는 상황을 방지할 수 있습니다. 이렇게 그림으로 한 번 변경된 텍스트는 더 이상 내용을 수정할 수 없으므로 수정에 대비하여 텍스트 원본을 따로 보관해 두는 것을 고려해야 합니다.

· 방법

❶ 이미지로 변경할 텍스트를 선택하고 마우스 오른쪽 단추를 클릭한 후 [복사] 선택

❷ 한 번 더 마우스 오른쪽 단추를 클릭하고 '붙여넣기' 옵션에서 [그림](🖼)을 선택하여 붙여넣기

파워포인트 2007 버전 이하이면 [그림]으로 붙여넣는 기능이 없습니다. 따라서 그림을 선택하고 마우스 오른쪽 단추를 클릭한 후 [그림으로 저장]을 선택하여 저장된 그림을 삽입하는 방법을 이용할 수 있습니다.

이미지와 텍스트를 결합한 디자인

　단어의 의미를 적극적으로 표현하기 위한 방법으로 텍스트에 이미지를 결합해서 디자인할 수 있습니다. 이와 같은 방법을 이용해 텍스트만으로 이미지가 가지는 시각적 효과를 대신할 수 있는데, 텍스트에 이미지를 넣으려면 가능한 굵은 서체를 사용하는 것이 효과적입니다.

・방법

❶ 적당한 이미지를 준비하고 텍스트에 가능한 굵은 글꼴 설정

❷ 텍스트를 선택하고 마우스 오른쪽 단추를 클릭한 후 [도형 서식] 선택

❸ [도형 서식] 작업 창에서 [텍스트 옵션]의 [텍스트 채우기 및 윤곽선]([A])을 클릭하고 [텍스트 채우기]의 [그림 또는 질감 채우기] 선택

❹ [삽입] 또는 [클립보드]를 클릭하여 삽입할 이미지 원본 지정

・[삽입] : 이미지가 파일로 있을 때 ・[클립보드] : 이미지를 복사해 두었을 때

・이미지와 텍스트를 결합한 디자인 예시

▲ 계절 이미지와 결합한 텍스트

▲ 특정 의미를 표현하는 이미지와 결합한 텍스트

그림자를 길게 늘어뜨린 디자인

텍스트를 강조하기 위해 텍스트에서 비스듬하게 사선으로 뻗은 그림자를 길게 늘어
뜨리는 방법이 있습니다. 텍스트에 강한 서식을 주어 꾸미지 않아도 텍스트를 강조할 수
있습니다. 꾸밈 효과 디자인은 텍스트뿐만 아니라 아이콘이나 도형에도 사용할 수 있어
서 매우 유용합니다.

- 방법

 ❶ 텍스트를 입력하고 [홈] 탭 – [그리기] 그룹에서 [도형]을 클릭한 후 '선'에서 [자유형: 도형](⌐)
 선택

 ❷ 텍스트에 맞추어 반복해서 여러 번 클릭한 후 마지막에 시작 점과 연결해서 종료

 ❸ 그림자 도형에 윤곽선 없음과 채우기 색을 지정하고 텍스트를 선택한 후 [맨 앞으로 가져오기] 선택

- 그림자를 길게 늘어뜨린 디자인 예시

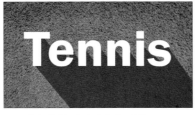

▲ 그림자 색이 끝까지 이어지는 유형

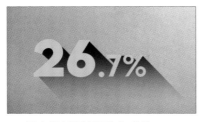

▲ 그림자 색이 점점 투명해지는 유형

텍스트를 비스듬히 자른 디자인

문자를 크게 입력하면서 사선으로 비스듬히 자른 디자인입니다. 값이 명확한 숫자나 내용을 유추할 수 있는 심플한 단어인 경우 텍스트의 일부가 보이지 않아도 어떤 내용인지 충분히 인식할 수 있으므로 문자의 일부를 가려서 청중의 상상력을 자극할 수 있습니다.

- 방법
 ❶ 텍스트를 입력하고 [홈] 탭 – [그리기] 그룹에서 [도형]을 클릭한 후 '기본 도형'에서 [직각 삼각형]을 클릭하여 텍스트의 오른쪽 아래에서 드래그하여 적당한 크기로 그리기
 ❷ [홈] 탭 – [그리기] 그룹에서 [정렬]을 클릭하고 [맞춤] – [좌우 대칭]을 선택하여 방향 회전
 ❸ 숫자와 도형을 함께 선택한 후 [그리기 도구]의 [서식] 탭 – [도형 삽입] 그룹에서 [도형 병합] – [빼기] 선택
 ❹ 텍스트에 '도형 병합' 기능이 적용되지 않는 파워포인트 2010 버전에서는 [도형 채우기]는 흰색, [도형 윤곽선]은 [없음]으로 지정

- 텍스트를 비스듬히 자른 디자인 예시

▲ '1 2 3 4'를 비스듬히 자른 디자인 ▲ 'CONTENTS'를 비스듬히 자른 디자인

텍스트의 테두리를 강조한 디자인

텍스트에 굵은 테두리를 이용해 강조할 수 있습니다. 두꺼운 서체에서 잘 어울리며 주로 제목이나 강조되는 포인트 텍스트에 사용하면 효과적입니다.

- 방법
 ❶ 텍스트를 입력한 후 복사하여 같은 텍스트를 하나 더 만들기
 ❷ 복사한 텍스트를 선택하고 [도형 서식] 작업 창에서 [텍스트 옵션]의 [텍스트 채우기 및 윤곽선] (A) 클릭
 ❸ [텍스트 윤곽선]에서 [실선] 선택 후 '너비'는 [9 pt] 이상 두껍게 설정
 ❹ 윤곽선을 설정한 텍스트를 [맨 뒤로 보내기]하고 원본 텍스트와 정확히 맞춤하여 포개기

- 텍스트 테두리를 강조한 디자인 예시

▲ 어두운 색 텍스트를 검은색 테두리로 강조할 때는 흰색 선을 사용해 깔끔하게 정리

▲ 배경과 텍스트 색이 밝을 때는 어두운 색 테두리를 사용하여 텍스트를 강조

그림자와 입체 효과를 활용한 디자인

그림자나 3차원 회전, 3차원 서식 등의 기능을 이용하면 텍스트에 입체감 또는 공간 감을 표현할 수 있습니다. 이 기능은 시각적으로 강조해야 하는 포인트 글꼴에 주로 사용합니다.

• 방법

❶ 텍스트를 선택하고 [도형 서식] 작업 창에서 [텍스트 옵션]의 [텍스트 효과](Ⓐ) 클릭
❷ [그림자]의 '미리 설정'에서 '안쪽'의 [안쪽: 왼쪽 위] 선택

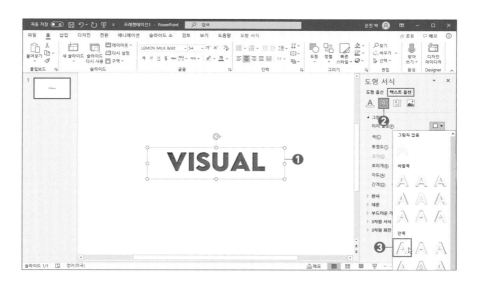

• 그림자와 입체 효과를 활용한 디자인 예시

▲ 안쪽 그림자를 이용해 음각 효과를 나타낸 디자인

▲ 3차원 회전과 3차원 서식을 사용하여 공간감과 입체 감을 표현한 디자인

01

텍스트 크기를 대비시킨 디자인

두 가지 이상의 문자, 이미지, 컬러 등을 대비(Contrast)시키는 방법으로 강조할 수 있습니다. 이때 대비되는 비율을 '점프 비율'이라고 하며, 점프 비율이 높을수록 강약의 대비가 커지므로 좀 더 명확하고 확실하게 강조할 수 있습니다.

📖 용도 / 업무 보고서 / 인트로 / BIO, 의학

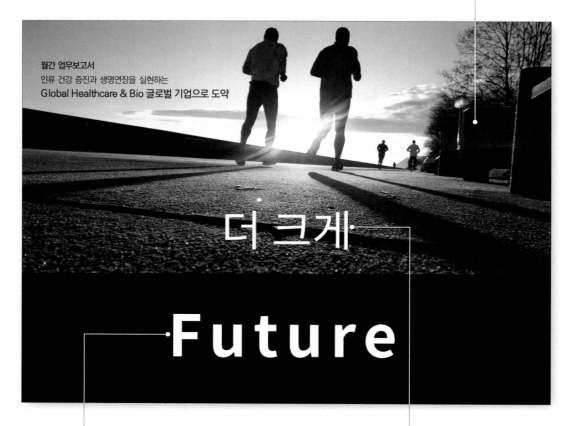

NG

잘못된 사진 트리밍
사진에 불필요한 부분이 많이 포함
되어 있어 산만해 보인다.

월간 업무보고서
인류 건강 증진과 생명연장을 실현하는
Global Healthcare & Bio 글로벌 기업으로 도약

더 크게

Future

의미 표현의 부족
두꺼운 고딕체의 흰색 텍스트만으로는 미래 지향적인
느낌이 잘 전달되지 않는다.

힘이 느껴지지 않는 메시지
서체의 두께가 얇고 글자 크기가 작아
전달하는 힘이 부족하다.

- 주제를 부각시키도록 메인 사진 트리밍
- 점프 비율을 높여 텍스트 대비
- 텍스트에 그래픽 효과 적용

GOOD👍

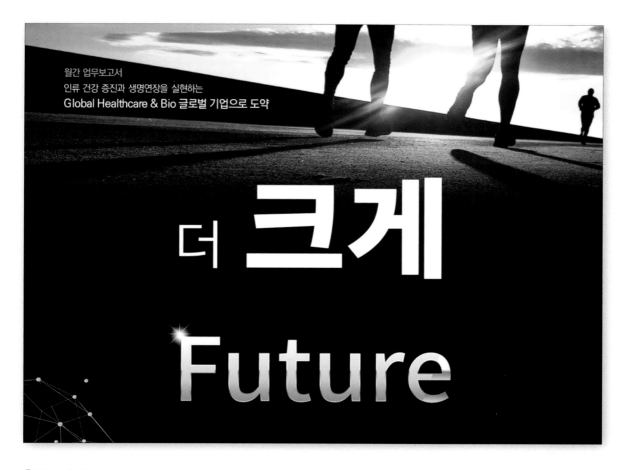

월간 업무보고서
인류 건강 증진과 생명연장을 실현하는
Global Healthcare & Bio 글로벌 기업으로 도약

더 크게
Future

○ Tone & Manner

- 36.30.30
- 159.159.167
- 247.118.29

○ Designer's Choice

텍스트 크기의 대비 효과를 이용하여 점프 비율을 높임으로써 '크게'라는 단어의 의미를
극대화하여 표현하였습니다. 텍스트의 중요성이나 역할에 따라 대비 효과를 주어
재미 요소를 만들어내면 생동감 넘치는 디자인이 될 수 있습니다. 영문 텍스트에는
그래픽 효과를 추가하여 미래를 향해 도약하는 기업의 느낌을 표현하였습니다.

텍스트에 이미지를 결합한 디자인

텍스트에 주제를 나타내는 이미지를 결합한 타이포그래피 효과로 특별한 느낌을 연출할 수 있습니다. 이러한 효과는 제목이나 키워드에 주로 사용하며, 이미지와 텍스트의 효과적인 결합을 위해 가급적 두꺼운 서체에 적용하는 것이 좋습니다.

📖 용도 / 홍보 프레젠테이션 / 인트로 / 교통, IT

NG 👎

복잡하게 배치된 제목
좁은 공간에 메인 타이틀이 특색 없이
복잡하게 배치되어 답답하고 흥미를
불러일으키지 못한다.

정형화된 이미지 배치
속도감을 표현한 사진이 다른 디자인 요소들과
유기적으로 어울리지 못하고 정형화된 형태로
삽입되어 단순하게 느껴진다.

- 이미지와 조화를 이루는 텍스트 디자인
- 미래지향적인 IT 도시 이미지 표현

GOOD

Tone & Manner

- 223.223.223
- 0.79.148
- 254.109.232

Designer's Choice

화려한 첨단 스마트 도시 이미지를 배치하고 그 위에 메시지를 힘 있게 전달할 수 있도록 텍스트의 굵기가 충분히 두꺼우면서 강한 느낌의 서체를 사용해 배치했습니다. 또 텍스트에 약간의 투명도를 적용하여 화려한 스마트 도시 이미지와 조화를 이루도록 효과를 주었습니다.

타이틀 서체에 변화를 준 디자인

타이포그래피 편
05

서체의 기본적인 역할은 가독성과 심미성입니다. 즉 쉽게 읽을 수 있어야 하며 보기에도 좋아야 하는데, 이 두 가지 조건을 모두 만족시켜야 좋은 서체입니다. 특히 표지의 제목 서체는 주제를 표현하는데 중요한 역할을 담당하므로 분위기에 맞는 서체를 선택해야 합니다.

📖 용도 / 홍보 프레젠테이션 / 표지 / 관광, 정책

콘셉트에 맞지 않는 제목
모던하고 간결한 느낌을 주는 얇은 고딕체는 관광을 주제로
한 감성적 느낌의 표지 제목 서체로 적합하지 않다.

목적이 불분명한 서체
필기체를 사용하여 가독성이 떨어진다.

GOOD👍

INTERNATIONAL
TOUR

SEOUL TOURISM PLAN 2023

서울관광 장기 발전계획

제안 발표

SMART TOURISM METROPOLITAN FOR ALL & FUTURE

Tone & Manner
- 223,223,223
- 0,79,148
- 254,109,232

Designer's Choice

관광 홍보 프레젠테이션의 표지 디자인으로, 메인 사진인 한옥의 단청 컬러를 활용하여 톤앤매너를 구성하였습니다. 고궁 처마의 전통적이고 감성적인 느낌에 어울리는 명조체를 사용하여 표지 타이틀을 표현하였으며, 부제목 텍스트는 정보를 쉽게 읽을 수 있도록 깔끔하면서 가독성 높은 서체로 변경하였습니다.

캘리그래피를 활용한 디자인

주제를 표현할 때는 제일 먼저 콘텐츠가 가진 성격을 파악하는 것이 중요합니다. 콘텐츠에 맞는 최적의 서체를 사용하여 청중에게 설득력 있게 전달할 수 있어야 하며, 내용은 가독성을 고려하여 제목과 차별화된 서체를 선택하여 적용해야 합니다.

📖 용도 / 세미나 / 목차 / 환경

콘텐츠 성격과 맞지 않은 제목
목차 디자인의 제목이 숲 콘텐츠를 표현하기에는 개성이 부족하다.

한글보다 크기가 작은 영문 폰트
영문 소문자의 경우 한글과 같은 크기로 입력해도 작아 보이므로 크기를 좀 더 크게 설정해야 한다.

그룹화가 잘못된 여백 설정
제목과 내용 사이의 여백(줄 간격)보다 내용 사이의 줄 간격이 더 넓어 어떤 것을 하나의 그룹으로 모아 읽을 것인지 판단이 어려워 가독성이 떨어진다.

• 시선을 끄는 캘리그래피 사용
• 가독성을 높이는 줄 간격 설정

GOOD👍

● Tone & Manner

● 28.109.23
● 180.211.117
● 255.153.0

● Designer's Choice

캘리그래피의 사용으로 주제가 잘 표현되어 주목성이 높아졌습니다. 줄 간격이 너무 넓고
좌우로 배치되어 한눈에 보기 힘들었던 목차의 내용은 줄 간격을 조정하고
세로 한 줄로 정렬하여 재배치하였더니 가독성이 한결 좋은 구성이 되었습니다.

타이포그래피를 활용한 디자인

제안서의 상세 목차 디자인입니다. 목차 항목들 간의 적절한 간격과 들여쓰기, 정렬을 적용하여 단락별 가독성을 높이면서 목차 정보를 알아보기 쉽게 전달할 수 있도록 디자인해야 합니다.

📖 용도 / 입찰 제안서 / 상세 목차 / IT, 통신

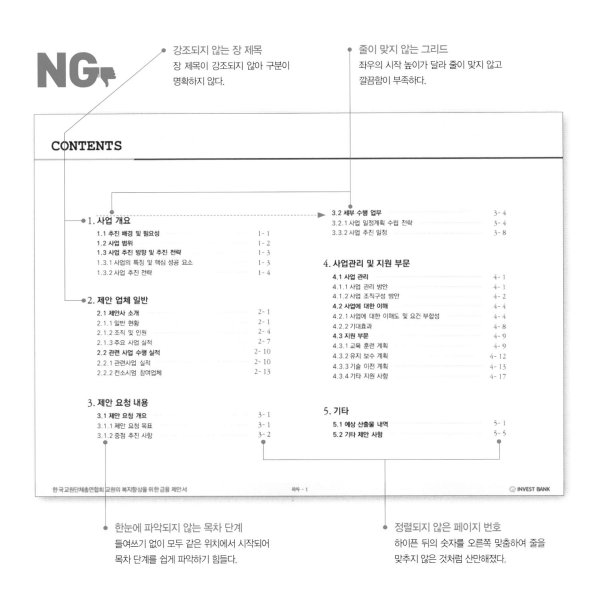

강조되지 않는 장 제목
장 제목이 강조되지 않아 구분이 명확하지 않다.

줄이 맞지 않는 그리드
좌우의 시작 높이가 달라 줄이 맞지 않고 깔끔함이 부족하다.

CONTENTS

한눈에 파악되지 않는 목차 단계
들여쓰기 없이 모두 같은 위치에서 시작되어 목차 단계를 쉽게 파악하기 힘들다.

정렬되지 않은 페이지 번호
하이픈 뒤의 숫자를 오른쪽 맞춤하여 줄을 맞추지 않은 것처럼 산만해졌다.

GOOD

CONTENTS

Tone & Manner

● 5,116,203
242,242,242
● 255,193,21

Designer's Choice

장 제목을 쉽게 알아볼 수 있도록 포인트 컬러로 강조하였으며 장 사이 간격을 넓게 설정하고 구분선을 이용해 좀 더 명확하게 나누었습니다. 또한 세부 목차의 수준을 시각화하기 위해 단계별 들여쓰기와 텍스트 서식을 다르게 적용하였고, 하이픈을 기준으로 숫자를 왼쪽 정렬하여 페이지 번호를 바로 확인할 수 있도록 깔끔하게 디자인하였습니다.

질감 효과를 준 디자인

간지는 일반적인 본문 디자인과 달리 좀 더 과감하면서 강렬한 메시지가 전달되도록 색다른 배치를 통해
청중을 압도하는 구성을 시도하기도 합니다. 타이틀이 너무 평범해 보이지 않도록 청중의 흥미를 끌 수 있
는 차별화된 디자인을 해야 합니다.

 용도 / 비전 선포식 / 간지 / 금융, 자산

흘려서 잘 보이지 않는 메시지
텍스트 색이 배경색과 너무 비슷하여 내용이 잘 보이지 않고 읽기 어렵다. 프레젠테이션 현장이
밝거나 프로젝트 성능이 떨어지면 텍스트가 보이지 않을 수도 있다.

메시지 전달력이 약한 제목
어두운 배경에 밝은 텍스트로 대비시켜 가독성과
메시지는 분명하지만, 너무 단조로운 배치로 주제
표현과 시각적 흥미가 부족하다.

위축된 느낌의 메인 사진
사진 크기가 너무 작고 위치도 한쪽으로
치우쳐 있어 조화롭지 못하다.

• 텍스트와 대표 사진의 조화로운 배치
• 그래픽 질감 효과와 어울리는 서체 사용

GOOD👍

◑ Tone & Manner
● 0,60,116
● 184,184,184
● 223,146,78

◑ Designer's Choice

메인 사진을 전체 화면으로 과감하게 확대하여 강조함으로써 주제를 부각시켰습니다. 배경색에 묻혀 힘이 없어 보이던 비전은 금색 그라데이션을 적용한 후 화면 위쪽 가운데에 배치하여 가독성을 높였습니다. 메인 타이틀은 두꺼운 명조체와 차별화된 그래픽 질감 효과를 적용하여 메시지가 진중하고 진지해 보이도록 디자인하였습니다.

서체와 서식에 변화를 준 디자인

한꺼번에 많은 양의 정보를 전달해야 하는 경우 다양한 방법으로 텍스트에 변화를 주어 청중이 지루하거나 부담스럽게 느끼지 않도록 구성해야 합니다. 서체와 서식에 변화를 주고 그래픽 요소를 사용하여 흥미를 부각시킨 가독성 높은 디자인이 필요합니다.

📖 용도 / 회사 소개서 / 인사말 / 의학, 기술

NG👎

Company Introduction

우리 가족의 건강을 지키겠습니다.

현재 사용하고 있는 공기 청정기는 밀폐된 실내에서 발행하는 이산화탄소와 라돈 농도를 낮출 수 없어 미세먼지에 버금가는 공기오염을 발생시킬 수 있습니다.

깨끗하고 안락한 실내공기를 만들기 위해 오래 기간 동안 많은 노력들을 기울여 왔으나 불행히도 시장의 기대 만큼 해결책을 내놓지 못하는 것이 현실입니다. 더욱이, 미세먼지와 고온 다습한 기후 변화는 많은 질병과 사회적인 문제까지 일으키고 있습니다.

클린-Air의 나노방진망은 자외선, 꽃가루94% 이상은 물론 미세먼지까지 차단하고 우수한 통기성으로 실내공기를 환기시켜줍니다. 클린-Air만의 원천 기술력으로 모든 문제를 해결해 나가고자 합니다.

최첨단 나노기술 내구성, 반영구적 사용 가능한 첨단 기술력으로 험난한 시장에서 개척자의 정신으로 새 바람을 일으키도록 노력하겠습니다.

건강한 사회를 만들기 위해 아낌없이 쏟아 내겠습니다. 많은 격려와 아낌없는 성원을 부탁 드리겠습니다.

감사합니다.

개성이 부족하고 단조로운 서체
서체가 통일되어 깔끔해 보이지만 개성이 부족하여 지루한 느낌을 주고 있다.

단일 톤의 많은 텍스트 단락
같은 서식으로 많은 텍스트 단락이 이어지면 청중은 지루하면서 가독성이 떨어진다. 서식의 변화를 통한 강약 조절이 필요하다.

COMPANY INTRODUCTION

우리 가족의 건강을 지키겠습니다.

현재 사용하고 있는 공기 청정기는 밀폐된 실내에서 발행하는 이산화탄소와 라돈 농도를 낮출 수 없어
미세먼지에 버금가는 공기오염을 발생시킬 수 있습니다.

깨끗하고 안락한 실내공기를 만들기 위해 오래 기간 동안 많은 노력들을 기울여 왔으나
불행히도 시장의 기대 만큼 해결책을 내놓지 못하는 것이 현실입니다.
더욱이, 미세먼지와 고온 다습한 기후 변화는 많은 질병과 사회적인 문제까지 일으키고 있습니다.

클린-Air의 나노방진망은 자외선, 꽃가루94% 이상은 물론 미세먼지까지 차단하고 우수한 통기성으로
실내공기를 환기시켜줍니다. 클린-Air만의 원천 기술력으로 모든 문제를 해결해 나가고자 합니다.

최첨단 나노기술 내구성, 반영구적 사용 가능한 첨단 기술력으로
험난한 시장에서 개척자의 정신으로 새 바람을 일으키도록 노력하겠습니다.

건강한 사회를 만들기 위해 아낌없이 쏟아 내겠습니다.
많은 격려와 아낌없는 성원을 부탁 드리겠습니다.

감사합니다.

○ Tone & Manner

● 0,176,240
● 36,153,36
● 242,117,15

○ Designer's Choice

슬라이드에 텍스트가 많아 우선 다른 내용과 구분할 필요가 있는 요소부터 분류한 후 제목은
본문과 구별되면서 주제를 잘 표현할 수 있도록 특별한 서체와 크기로 차별화하였습니다.
또한 중요 내용에는 '굵게' 효과를 설정하고, 키워드 메시지는 텍스트 색깔과 배경색을
변경하였으며, 아이콘을 사용하여 시각화하는 등 강약을 조절하여 가독성을 높였습니다.

텍스트의 명시성을 강조한 디자인

본문 슬라이드의 배경으로 화려한 이미지를 사용하는 것은 가능한 피하는 것이 좋습니다. 하지만 어쩔 수 없이 복잡한 무늬가 있거나 컬러가 다양한 배경 이미지와 함께 텍스트를 사용해야 경우에는 무엇보다 텍스트의 명시성을 우선적으로 고려해서 디자인해야 합니다.

📖 용도 / 사업 설명회 / 본문 / 해양

NG 👎

• 배경에 묻혀 잘 보이지 않는 텍스트
배경 사진이 화려하고 복잡해 배경 위의 텍스트가
잘 보이지 않는다.

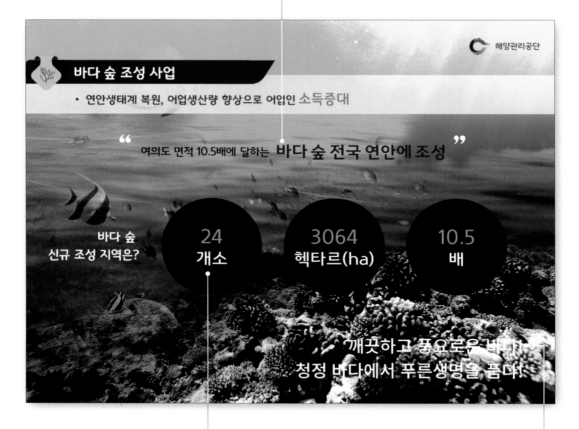

불필요한 내용의 강조
도형에 투명도가 적용되지 않아 답답하게 느껴진다.
또 데이터에서 숫자보다 단위가 필요 이상으로 강조
되어 있다.

주목성이 떨어지는 서체
화려한 배경에 비해 텍스트 서체는 너무
평범하고 얇아서 주목도가 떨어진다.

- 이니셜을 시각화하여 강조
- 본문 디자인과 차별화된 그리드 적용

GOOD

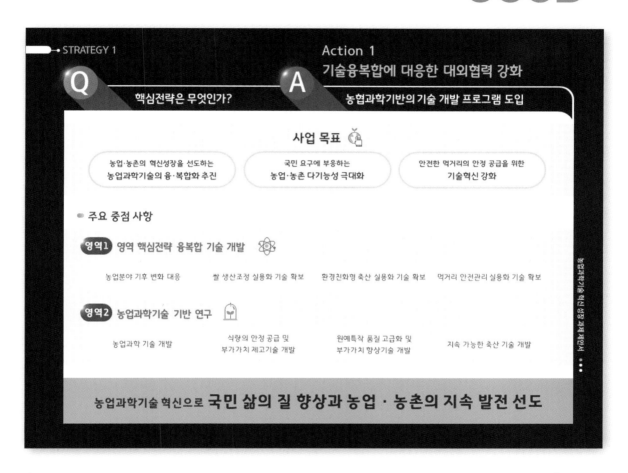

STRATEGY 1

Q 핵심전략은 무엇인가?

Action 1
기술융복합에 대응한 대외협력 강화

A 농협과학기반의 기술 개발 프로그램 도입

사업 목표

농업·농촌의 혁신성장을 선도하는
농업과학기술의 융·복합화 추진

국민 요구에 부응하는
농업·농촌 다기능성 극대화

안전한 먹거리의 안정 공급을 위한
기술혁신 강화

주요 중점 사항

영역1 영역 핵심전략 융복합 기술 개발

농업분야 기후 변화 대응 · 쌀 생산조정 실용화 기술 확보 · 환경친화형 축산 실용화 기술 확보 · 먹거리 안전관리 실용화 기술 확보

영역2 농업과학기술 기반 연구

농업과학 기술 개발 · 식량의 안정 공급 및 부가가치 제고기술 개발 · 원예특작 품질 고급화 및 부가가치 향상기술 개발 · 지속 가능한 축산 기술 개발

농업과학기술 혁신으로 국민 삶의 질 향상과 농업·농촌의 지속 발전 선도

○ Tone & Manner

● 52.52.52
● 180.211.117
● 0.128.0

○ Designer's Choice

제안서에서 특별히 중요한 부분인 핵심 전략 페이지의 배경은 일반 본문 디자인과 차별화하여
어두운 컬러로 변화를 주어 강조하였습니다. Question이나 Answer는 누구나 예측할 수
있는 쉬운 단어이므로 심플하게 이니셜로만 강조하였으며, 이렇게 해서 생긴 여유 공간을
활용하여 핵심 전략의 중요 질문과 답변에 시선이 집중되도록 주목도를 높였습니다.

강조 효과로 가독성을 높인 디자인

비슷한 서식을 가진 많은 양의 텍스트가 동시에 펼쳐지면 중요도를 알 수 없는 청중은 인내심을 가지고 전체 내용을 모두 살펴봐야 하므로 문서를 보는 것이 지루하고 힘든 일이 됩니다. 특히 중요한 내용에 강조 효과를 적용하여 청중의 시선이 머물도록 흐름을 유도할 수 있습니다.

용도 / 회사 소개서 / 본문 / 바이오헬스

NG

너무 단조로운 텍스트 배치
내용의 중요도를 알기 어렵고 반복된 구조의 나열로 지루하고 단조로워 시각적 흥미를 끌지 못한다.

코젠텍 현황
Company History

설립 연월
2003년 5월

재무 현황(2019년)
매출액 : 35억

종사자 수
17명

주요 사업분야
* 유전자분석 시약 제조/생산
* 유전자분석 서비스
* 고객맞춤 연구개발

주요 인증
* ISO 13485
* GMO
* ISO 9001

KosenTec

Global Leader In Molecular Diagnosis

적극적인 연구개발과 투자로
다양한 분야에서의
유전자분석 시장을 새롭게 창출,
활성화시키는데 성공하였으며,
특히 식품 유전자분석 분야의 성숙과
발전에 크게 이바지 한 것으로 평가
받고 있습니다.

현대 의학은 진료기록 위주의 치료의
패러다임에서 유전정보를 활용한
예방·예측의 패러다임으로 변화하고
있습니다.

2003	코젠텍㈜ 설립
2004	분자유전연구소 설립
2005	유망중소기업선정
2008	산학협력우수기업 선정
2010	㈜커머젼스 합병
2012	ISO 13485 인증
2013	벤처기업 인증
2014	GMP인증
2015	수출유망중소기업 선정
2017	ISO 13485 인증(2차) ISO 9001 인증
2018	EDGC와 개발 및 마케팅 MOU 체결 ISO 9001 인증(2차) ISO 13485 인증(3차)
2019	Real-time PCR 기술 개발 ㈜리얼테크사와 업무협약 체결

I. 유전자분석의 핵심인 Real-time PCR 기술 ⑤

기준선이 보이지 않는 가운데 맞춤
가운데 맞춤은 기준선이 명확하게 보이지 않아 마치 줄을 맞추지 않은 것처럼 보일 수 있다. 텍스트 길이가 일정하지 않다면 가운데 맞춤은 주의해서 사용해야 한다.

- 기준선이 명확한 줄 맞춤
- 중요 텍스트에 강조 효과 적용
- 그리드에 따른 세로쓰기

GOOD👍

코젠텍 현황
Company History

설립 연월
2003년 5월

재무 현황(2019년)
매출액 : 35억

종사자 수
17명

주요 사업분야
- 유전자분석 시약 제조/생산
- 유전자분석 서비스
- 고객맞춤 연구개발

주요 인증
- ISO 13485
- GMO
- ISO 9001

🏵 KosenTec

Global Leader In Molecular Diagnosis

적극적인 연구개발과 투자로
다양한 분야에서의
유전자분석 시장을 새롭게
창출, 활성화시키는데
성공하였으며,
특히 식품 유전자분석 분야의 성숙과
발전에 크게 이바지 한 것으로 평가 받고
있습니다.

현대 의학은 진료기록 위주의 치료의
패러다임에서 유전정보를 활용한
예방·예측의 패러다임으로
변화하고 있습니다.

2003	코젠텍㈜ 설립
2004	분자유전연구소 설립
2005	유망중소기업선정
2008	산학협력우수기업 선정
2010	㈜커머전스 합병
2012	ISO 13485 인증
2013	벤처기업 인증
2014	GMP인증
2015	수출유망중소기업 선정
2017	ISO 13485 인증(2차) ISO 9001 인증
2018	EDGC와 개발 및 마케팅 MOU 체결 ISO 9001 인증(2차) ISO 13485 인증(3차)
2019	Real-time PCR 기술 개발 ㈜리얼테크사와 업무협약 체결

I

유전자분석의 핵심인 Real-time PCR 기술

⑤

🔵 Tone & Manner

- ● 21,153,176
- ● 5,121,204
- ● 255,111,5

🔵 Designer's Choice

중요도에 따라 정렬하였습니다. 이렇게 하면 텍스트의 크기와 컬러에 변화를 주어 중요 정보를
한눈에 알아볼 수 있어서 청중은 주어진 내용을 모두 읽어야 한다는 부담을 덜 수 있습니다.
그리고 중요 정보를 놓치지 않아 효율성과 가독성이 높아집니다. 목차 바닥글은 일반적으로
아랫부분에 위치하지만, 세로로 배치하여 지루해 보이지 않도록 긴장감을 주었습니다.

세로로 배치한 목차 색인 디자인

프레젠테이션에서는 내비게이션 바를 이용하여 목차를 나타내거나, 발표 내용을 테마별로 구분하여 표현하는 용도로 사용할 수 있습니다. 전체 분량과 현재 진행 상황을 알려주는 가이드 역할을 하며, 다양한 디자인으로 변형될 수 있습니다.

📖 용도 / 사업 설명회 / 본문 / 부동산

확인하기 힘든 텍스트
희미한 색깔과 얇은 서체를 사용하여 전략 쟁점이 전혀 전달되지 못하고 있다.

존재감이 부족한 목차 내비게이션
목차 내비게이션은 문서의 현재 위치를 좀 더 쉽게 알아볼 수 있도록 명확한 정보를 제공해야 한다.

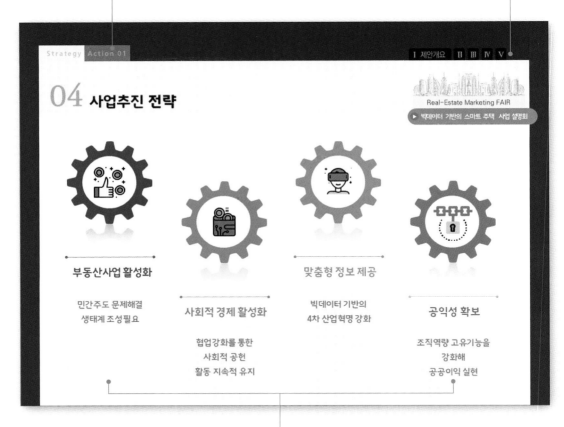

불안정한 박스 구성
박스 구성의 템플릿 배경에 세부 내용까지 박스로 구분되어 불안정하고 전달력이 떨어진다.

GOOD👍

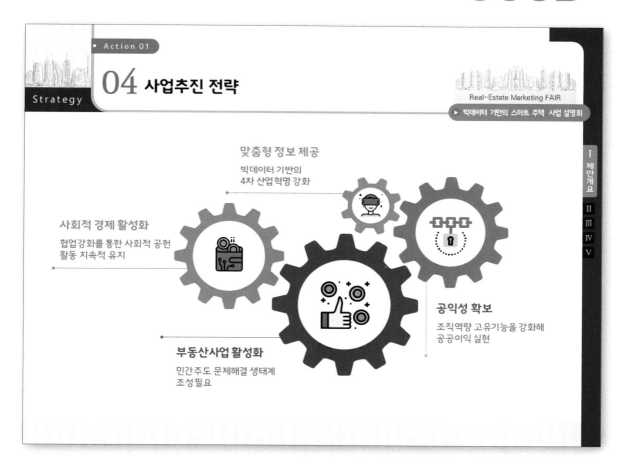

O Tone & Manner

● 0,66,122
● 6,132,255
● 240,110,23

O Designer's Choice

가로 4단 그리드로 나누어진 구성을 상호 유기적으로 돌아가는 톱니바퀴 디자인으로
변경하였습니다. 목차 정보를 우측 상단의 가로 내비게이션 바 모양 대신 책을
펼칠 때의 세로 탭 모양으로 재구성하였으며, 현재 슬라이드의 탭 컬러를 강조하여
정확한 위치 정보를 확인할 수 있도록 가독성을 높였습니다.

폰트 패밀리를 활용한 디자인

전체 제목, 소제목, 본문, 강조 키워드 등 서로 다른 역할을 하는 텍스트에 변화를 주고 싶다면 여러 가지 다양한 서체를 사용하는 것이 좋습니다. 이때 폰트 패밀리를 사용하면 통일된 서체의 모양을 유지하면서도 지루한 디자인이 되지 않도록 효과적으로 텍스트에 변화를 줄 수 있습니다.

📖 용도 / 홍보 프레젠테이션 / 본문 / 항공, IT

리듬감 없이 밋밋하게 배치한 구성
텍스트와 그래픽 요소의 사용이 단조롭고 리듬감이 없어 밋밋한 디자인이 되었다.

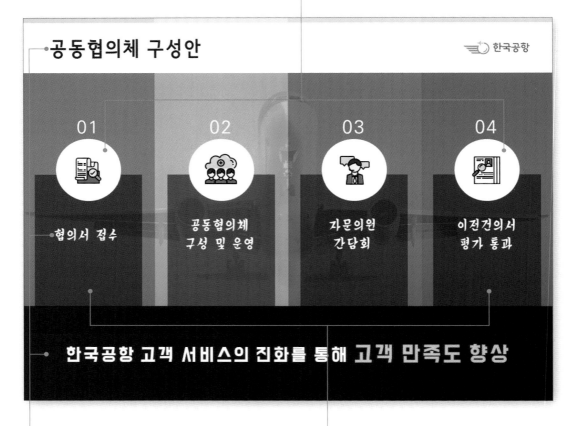

너무 많은 종류의 서체
제목, 숫자, 본문, 키 메시지 등 요소마다 다르게 사용된 서체 때문에 디자인의 통일성이 떨어진다.

답답한 느낌이 드는 그리드
필요 이상으로 겹쳐진 박스 구성은 시선을 복잡하게 만들고 답답한 느낌이 들게 한다.

- 라인(선)을 결합하여 시각적 흥미 유발
- 주목성을 높이는 그림자 처리
- 글자 간격을 좁혀 가독성 향상

GOOD👍

공동협의체 구성안

한국공항

1 협의서 접수

2 공동협의체 구성 및 운영

3 자문의원 간담회

4 이전건의서 평가 통과

한국공항 고객 서비스의 진화를 통해 고객 만족도 향상

○ Tone & Manner

● 43.103.179
● 46.139.146
● 236.167.50

○ Designer's Choice

폰트 패밀리를 사용하여 제목, 본문, 메시지 등 역할에 적합한 서체를 사용하여 통일성을 유지하면서 동시에 디자인에 변화를 주었습니다. 너무 넓게 설정된 하단 메시지의 글자 간격을 조정하여 가독성을 높였습니다. 본문의 메인 다이어그램은 숫자의 라인과 콘텐츠 박스를 결합한 색다른 구성으로 시각적 흥미를 주는 구성이 되었습니다.

서체의 컬러를 변화시킨 디자인

서체를 변경할 때 미리 보기만으로는 변경한 서체의 느낌을 정확히 알기 어려우므로 실제 텍스트 내용에 서체와 컬러, 크기까지 적용해서 직접 확인해 보는 것이 좋습니다. 항상 사용하던 서체만 반복해서 쓰지 말고 다양한 변화를 시도해 본다면 기대 이상의 만족스러운 결과를 얻을 수 있습니다.

📖 용도 / 사업 계획서 / 본문 / 식품

NG

흥미 유발이 부족한 서체
딱딱한 고딕 계열 서체만 사용하는 것보다 다양한 서체의 변화를 통해 주제 표현에 보다 적합한 서체를 사용할 필요가 있다.

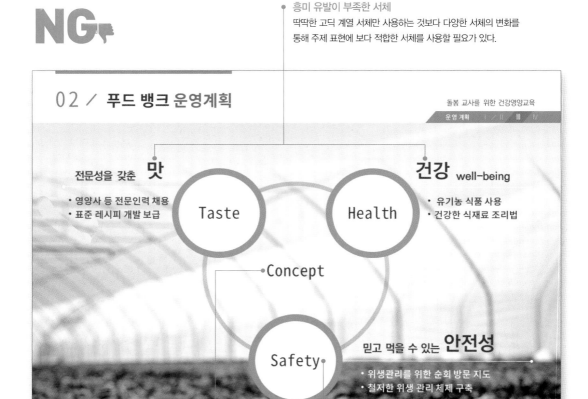

02 / **푸드 뱅크 운영계획**

돌봄 교사를 위한 건강영양교육

운영 계획 I / II III IV

전문성을 갖춘 **맛**
Taste
• 영양사 등 전문인력 채용
• 표준 레시피 개발 보급

건강 well-being
Health
• 유기농 식품 사용
• 건강한 식재료 조리법

Concept

Safety

믿고 먹을 수 있는 **안전성**
• 위생관리를 위한 순회 방문 지도
• 철저한 위생 관리 체제 구축

대표성이 부족한 텍스트
텍스트만으로는 푸드 뱅크의 세 가지 테마를 아우르는 대표성이 부족해 보인다.

개성 없는 컬러 사용
단조로운 색깔만 사용하여 디자인이 밋밋하고 평면적으로 보인다.

- 단어의 개성을 살리는 서체 적용
- 대표 이미지의 조화로운 배치
- 파트별 색상 변화로 섹션 구분

GOOD

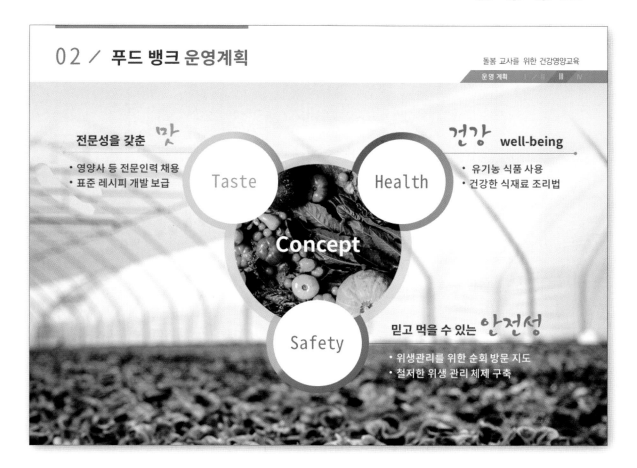

Tone & Manner
- 0.128.0
- 0.112.192
- 228.108.10

Designer's Choice

차별화된 세 가지 콘셉트를 효과적으로 구분하기 위해서 텍스트의 서체와 컬러에도 변화를 주었습니다. 주요 키워드에 손글씨 느낌의 서체를 적용하여 고딕체를 사용했을 때보다 훨씬 생동감 넘치는 디자인이 완성되었습니다. 콘셉트마다 테마 컬러를 다르게 부여하여 다음에 이어지는 슬라이드에서도 컬러를 통해 관련 주제를 쉽게 알아볼 수 있도록 전달력을 높였습니다.

타이포그래피 편

16

아이콘화하여 포인트를 강조한 디자인

입찰 제안 프레젠테이션 중 제안 요청서의 요청 사항을 모두 수용했는지의 여부를 체크하는 디자인입니다.
중요도가 높은 내용은 텍스트를 아이콘화하여 문장에서 분리함으로써 '읽는 텍스트'에서 '보는 이미지'로
변화시키는 것이 좋습니다. 이렇게 하면 집중도를 더욱 높여 강력하게 강조할 수 있습니다.

 용도 / 입찰 제안서 / 본문 / IT

NG

시각화가 필요한 텍스트
텍스트만으로는 메시지의 전달력이
떨어진다.

지루하고 식상한 그래픽
원과 화살표로만 구성되어 청중의
흥미를 끌지 못한다.

눈에 잘 띄지 않는 중요 정보
'수용'과 '추가제안'이라는 가장 중요한
내용이 제대로 부각되지 못했다.

GOOD👍

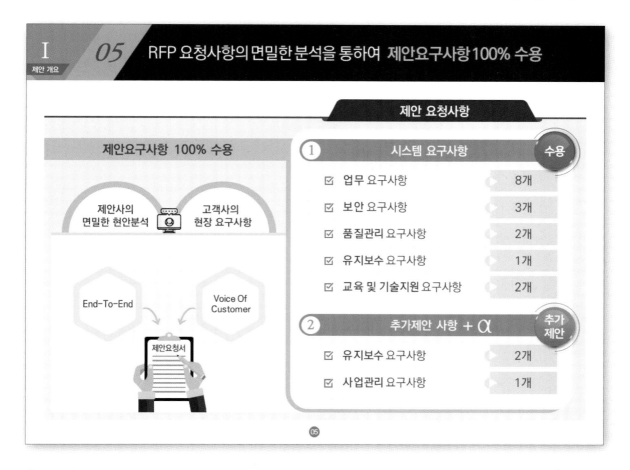

Tone & Manner
- 0,41,79
- 142,199,238
- 255,83,1

Designer's Choice

텍스트로 구성된 문장을 도해로 표현하여 시각적 입체감을 주었으며, 식상한 도형으로만 구성되었던 도해를 재해석한 그래픽 이미지로 변경하여 이해도를 높였습니다. 또한 텍스트에 차별화된 특별한 서식과 컬러를 적용하여 아이콘화함으로써 시각적인 주목도를 높였습니다.

콘셉트를 반영한 엔딩 디자인

항공우주산업 관련 설명회의 엔딩 디자인으로, 콘셉트에 맞게 디자인해야 합니다. 첨단 산업의 분위기를 유지하면서 엔딩에 적합한 이미지와 스타일을 선택하여 시선을 집중시킬 수 있어야 하고, 참여 사업에 대한 자신감과 신뢰감을 전달하는 것이 중요합니다.

📖 용도 / 입찰 설명회 / 엔딩 / 항공, 통신

명확하지 않은 로고
어두운 배경 위에 짙은 색의 로고 이미지가
배치되어 명확하게 드러나지 않는다.

신뢰감이 떨어지는 부족한 서체
필기체는 자유로움과 개성을 표현할 수는 있지만
신뢰감이 필요한 곳에는 적합하지 않다.

콘셉트를 반영하지 못하는 서체
천문학이라는 느낌을 표현하기에 서체가
너무 가늘고 힘이 부족하다.

- 로고 이미지 명확화
- 서체를 통한 자신감과 신뢰감 전달
- 콘셉트에 적합한 서체와 서식 적용

GOOD👍

Tone & Manner

- 1,30,96
- 255,80,80
- 1,232,241

Designer's Choice

너무 가늘고 단순한 텍스트보다 '항공우주산업'이라는 콘셉트에 어울리도록 두꺼운 명조체에 금속성 질감을 사용하여 'ASTRONOMY'라는 단어를 표현하였습니다. 굵고 강한 서체는 가늘고 약한 서체에 비해 힘찬 이미지를 전달합니다. 3개의 원형 안에 표현된 키워드 텍스트에는 두꺼운 고딕체를 적용함으로써 좀 더 신뢰감과 자신감을 표현하는 디자인이 완성되었습니다.

캘리그래피로 여운을 남기는 디자인

캘리그래피는 일반적인 서체를 사용했을 때보다 눈에 잘 띄므로 차별성이 높습니다. 프레젠테이션 콘텐츠 성격에 맞는 캘리그래피를 효과적으로 사용하면 슬라이드의 전체 분위기를 주도하면서 주제를 명확하게 이끌어 낼 수 있습니다.

📖 용도 / 정책 보고서 / 엔딩 / 고용, 정책

메시지 전달력이 약한 서체
'내일을 향한 꿈'이라는 주제 메시지를 전달하기에는 서체가 너무 단순하여 여운을 남기는 힘이 부족하다.

정리되지 않은 콘텐츠
줄 간격이 너무 넓고 가운데로 정렬되어 있어 줄 맞춤이 안 된 것처럼 무질서해 보이고 가독성도 떨어진다.

▲ 사각형 모양의 JPEG, JPG 이미지 ▲ 배경이 투명한 PNG 이미지

▲ 도형처럼 크기 조절이 자유로운 WMF, EMF, SVG 이미지

파워포인트 2016 버전 이상은 SVG 형식의 그림 파일을 슬라이드에 즉시 삽입할 수 있지만, 이전 버전은 WMF 또는 EMF 형식으로 변환해야 삽입할 수 있습니다. 그림 형식은 잉크스케이프(INKSCAPE) 프로그램을 이용하거나 CloudConvert(www.cloudconvert.com) 등의 웹 사이트에서 변환할 수 있습니다.

이제 프레젠테이션 디자인에서 이미지를 사용할 때 알아두어야 하는 몇 가지 주의 사항에 대해 알아보겠습니다.

최대한 높은 이미지 해상도를 확보하라

아무리 잘 만든 자료도 슬라이드에 삽입된 이미지의 해상도(Resolution)가 낮으면 프레젠테이션의 품질이 떨어져 보일 수 있습니다. 크게 확대되어 삽입되는 이미지는 슬라이드의 크기를 고려하여 가능한 높은 해상도를 확보해야 합니다.

기본적으로 JPG, PNG, GIF와 같은 비트맵(Bitmap) 형식은 이미지의 크기를 크게 늘리면 해상도가 떨어질 수 있습니다. 반면 WMF, EMF, SVG와 같은 벡터(Vector) 형식은 크기를 아무리 늘려도 이미지 해상도가 그대로 유지됩니다. 트루컬러를 가진 투명한 배경의 고화질 이미지가 필요하다면 PNG 형식을 사용해야 합니다.

▲ 해상도가 낮은 이미지

▲ 해상도가 높은 이미지

구분	슬라이드 크기(cm)	해상도(pixel)
화면 슬라이드 쇼(4:3)	25.4×19.05	960×720
A4	27.51×19.05	1040×720
와이드스크린	33.867×19.05	1280×720

▲ 슬라이드 크기에 따른 해상도

이미지의 종류를 통일하라

이미지는 사진, 일러스트, 아이콘, PNG 이미지, 클립아트 등 여러 가지 모양이 있지만, 하나의 프레젠테이션 문서에 삽입하는 이미지는 종류를 통일하여 일관성을 유지해야 합니다. 왼쪽 슬라이드는 다양한 종류의 이미지가 함께 사용되어 통일성이 없고 어수선한 느낌입니다. 하지만 오른쪽 슬라이드는 같은 종류의 PNG 이미지로 통일하여 깔끔한 느낌을 줍니다.

▲ 다양한 종류의 이미지를 사용한 경우

▲ 같은 종류의 이미지으로 통일한 경우

저작권 허용 범위를 확인하라

시각 자료를 작성하기 위해 사용하는 이미지는 저작권에 주의해야 합니다. 그리고 무료 이미지 중에는 사용 범위가 제한된 경우가 많다는 것을 꼭 기억해 두어야 합니다. 크리에이티브 커먼즈(Creative Commons, CC) 라이선스 이미지는 저작권을 표시하면 자유롭게 사용할 수 있고, 퍼블릭 도메인(Public Domain) 이미지는 아무 조건 없이 누구나 자유롭게 사용할 수 있습니다. 대부분의 무료 이미지는 크리에이티브 커먼즈(CC) 라이선스를 가지는 경우가 많습니다.

▲ 크리에이티브 커먼즈 : 저작권 표시 후
　자유롭게 사용 가능

▲ 퍼블릭 도메인 : 누구나
　사용 가능

다음은 무료로 사용할 수 있는 이미지를 제공하는 사이트입니다. 인터넷에서 쉽게 검색되는 국기나 단체의 로고 이미지 중에는 변형되거나 왜곡된 경우가 있습니다. 따라서 공식 홈페이지나 위키피디아 등의 온라인 백과사전에서 정확하게 검증한 후에 사용하는 것이 좋습니다.

사이트(URL)	제공 이미지의 종류
www.unsplash.com	저작권이 자유로운 고해상도 이미지 제공
www.pixabay.com	
www.pexels.com	
www.bing.com	
www.pngimg.com	배경이 투명한 PNG 이미지 제공
www.pngall.com	
www.openclipart.org	클립아트 제공
www.freepik.com	고해상도 무료 이미지, PSD 소스, 벡터 이미지, 아이콘 제공
www.thenounproject.com	PNG, SVG 형식의 무료 아이콘과 픽토그램 제공
www.flaticon.com	
www.iconfinder.com	
en.wikipedia.org	공인된 국기, 지도, 단체의 로고 등을 PNG, SVG로 제공하는 온라인 백과사전 사이트
commons.wikimedia.org	

▲ 저작권 무료 제공 이미지 사이트

표(Table)

표는 같은 구조를 가진 많은 양의 정보를 일목요연하게 정리해 주는 유용한 그래픽 디자인입니다. 하지만 표가 많이 포함된 문서는 단조롭고, 지루하며, 제시된 데이터 중에서 어디에 관심을 가지고 봐야 할지 어렵게 느껴지는 경우가 많습니다. 또한 프레젠테이션 문서의 특성상 청중이 발표하는 도중에 표 내용을 읽고 분석할 시간적 여유가 많지 않습니다. 이제 표에 담긴 데이터의 의미와 핵심을 더욱 강조하면서 가독성을 높게 작성하는 방법에 대해 알아보겠습니다.

서식을 단순화해서 깔끔하게 표현하라

표의 제목이나 행, 열을 과도한 모양으로 꾸미면 데이터가 서식에 가려지는 문제가 발생할 수 있으므로 불필요한 요소를 최대한 제거하여 단순하게 디자인하는 것이 좋습니다. 바탕색을 없애고 양쪽 끝의 테두리를 지우면 내용에 집중할 수 있습니다. 내부의 테두리는 최대한 얇게 설정하고, 의미가 구별되는 내용은 테두리의 두께를 좀 더 두껍게 설정하면 관련 있는 그룹별로 모아서 좀 더 편하게 읽을 수 있습니다.

브랜드	내수		해외		전체	
	판매량	증감	판매량	증감	판매량	증감
현대차	67,756	9.50%	289,759	11%	357,515	20.50%
기아차	43,000	8.60%	196,059	-2.20%	239,059	6.40%
한국GM	6,727	-12.30%	34,333	3.40%	41,060	-8.90%
르노삼성	6,130	-16.50%	8,098	-7.50%	14,228	-24.00%
쌍용차	10,106	4.10%	2,232	-10.90%	12,338	-6.80%
합계	133,719	-6.60%	530,481	-6.00%	664,200	-12.60%

▲ 모든 내용이 동등한 데이터의 표 디자인

메시지를 중심으로 데이터 강조하라

표의 특정 데이터를 통해 메시지를 전달할 때는 셀의 테두리 두께와 채우기 색을 이용하여 다른 행이나 열과 차별화하여 디자인하는 것이 좋습니다. 어떤 정보가 가장 강조되어야 하는지를 잘 판단하여 가장 중요한 데이터만 서식을 차별화해야 합니다. 이러한 표 서식은 해당 문서 전체에서 일관된 규칙으로 적용되어야 합니다.

순위	국가	도시	A+B Type	A+C Type	A Type
1	싱가포르	싱가포르	1,238	1,313	1,177
2	벨기에	브뤼셀	734	735	733
3	한국	서울	439	449	431
4	오스트리아	비엔나	404	405	401
5	일본	도쿄	325	328	313
6	프랑스	파리	260	264	259
7	스페인	마드리드	201	208	190

▲ 특정 행의 데이터만 강조하는 표 디자인

차트(Chart)

숫자 데이터를 차트로 표현하면 메시지를 좀 더 명확하게 전달할 수 있습니다. 막대형 차트, 꺾은선형 차트, 원형 차트, 그래픽 차트 등이 자주 사용되며, 목적과 용도에 따라 차트를 잘 선택하면 보다 효율적으로 메시지를 전달할 수 있습니다.

막대형 차트

막대형 차트는 독립된 항목들의 수치를 비교할 때 사용하고, 값의 크기 순으로 정렬하여 순위를 표현할 수 있습니다. 순서를 어떻게 표현하느냐에 따라 의미를 다르게 부여할 수 있습니다. 항목의 텍스트 내용이 길거나 항목 개수가 많을 때는 세로 막대형 차트보다 가로 막대형 차트로 표현하는 것이 좋습니다.

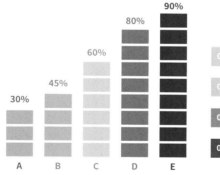

▲ 세로 막대형 차트

▲ 가로 막대형 차트

꺾은선형 차트

　꺾은선형 차트는 시간의 흐름에 따라 데이터의 증감을 표현하거나 추세를 확인할 때 주로 사용합니다.

▲ 꺾은선형 차트

원형 차트

　원형 차트는 특정 항목이 전체에서 차지하는 비율을 표시할 때 주로 사용합니다

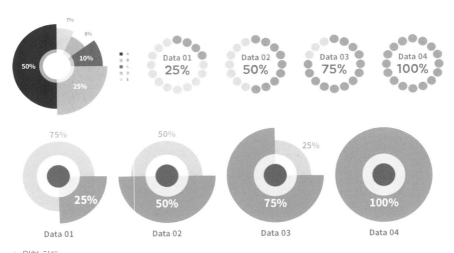

▲ 원형 차트

그래픽 차트

그래픽 차트는 데이터에 관련된 이미지를 사용하여 표현하는 차트로, 추상적인 의미의 단어일 때는 비유, 은유, 상징과 같은 메타포(Metaphor)를 사용하여 표현합니다. 이미지를 사용하여 막대형 차트, 원형 차트, 꺾은선형 차트 등 모든 차트를 그래픽화하여 표현할 수 있습니다. 그래픽 차트를 사용하면 일반 차트보다 메시지를 시각화하여 청중의 이해도를 높이는 데 큰 도움이 됩니다.

▲ 그래픽 차트

아이콘의 종류

프레젠테이션에서 자주 사용하는 아이콘의 유형에는 Filled, Lineal, Lineal color, Flat 스타일이 있으며 한 문서 안에서 사용하는 아이콘은 스타일을 한 가지로 통일하는 것이 좋습니다. 아이콘 이미지를 제공하는 사이트에서 이러한 아이콘의 스타일을 선택해서 검색할 수 있습니다.

▲ Filled ▲ Lineal ▲ Lineal color ▲ Flat

인포그래픽(Infographic)

인포그래픽은 'Information'과 'Graphic'의 합성어로, 복잡한 수치나 글로 표현되어 있는 다량의 정보를 차트, 지도, 다이어그램, 로고, 일러스트레이션 등을 활용하여 한눈에 파악할 수 있게 하는 데이터 시각화 작업을 의미합니다. 즉 복잡한 데이터나 많은 양의 정보를 분석 및 정리, 가공하고 스토리텔링을 통하여 시각적으로 단순화해서 표현하기 때문에 청중은 원래의 데이터보다 쉽고, 빠르며, 명확하게 정보를 이해할 수 있습니다. 인포그래픽을 사용하면 쉽게 흥미를 유발할 수도 있고, 정보 습득 시간을 절약할 뿐만 아니라 오래 기억되는 자료가 될 수도 있습니다.

작성 방법에 도움을 주기 위해 가장 많이 사용하는 인포그래픽의 여섯 가지 유형을 정리했습니다. 디자이너는 이것을 응용하면서 창의성을 더해 다양한 형태로 인포그래픽을 표현할 수 있습니다.

통계형 인포그래픽

통계형은 표나 그래프를 이용하여 만들어진 유형으로, 숫자 데이터를 충분히 이해하는 것이 중요하며, 전달하고 싶은 정보를 최대한 간결하게 표현해야 합니다. 통계형 인포그래픽은 자칫 지루할 수 있으므로 그래프의 모양을 데이터와 관련된 이미지를 이용하는 등의 방법으로 흥미를 유발시킬 수 있습니다.

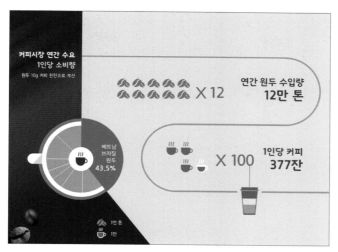

▲ 통계형 인포그래픽

타임라인형 인포그래픽

타임라인형은 정보를 시간 순서대로 보여주는 형태로, 문자와 선, 숫자 레이블 등을 디자인적인 요소로 활용합니다. 타임라인형 인포그래픽은 기업이나 제품의 역사 또는 프로젝트 일정 등의 시간성을 갖는 정보를 순차적으로 표현하기에 적합하고, 시간의 흐름에 따른 순차적 정보만 표현할 수 있습니다.

▲ 타임라인형 인포그래픽

프로세스형 인포그래픽

프로세스형은 제품 조립설명서나 프로그램 순서도처럼 복잡한 업무 처리 과정을 도식화하여 보여줄 때 효과적인 유형입니다. 프로세스형 인포그래픽은 '의사 결정 트리'나 '플로 차트'라고도 하며, 타임라인형과 달리 업무 내용에 따라 분기나 회전, 역방향으로의 진행도 가능합니다.

◀ 프로세스형 인포그래픽

지도형 인포그래픽

지도형은 세계지도 또는 특정 국가나 지역의 지도와 함께 정보를 표현한 유형으로, 국가별 이용 현황, 지역별 선호도, 매장 분포도 등을 나타낼 때 효과적인 방법입니다. 지역별 선거 지지율, 인구 분포 표현, 자동차 내비게이션 등이 지도형 인포그래픽의 일종입니다.

◀ 지도형 인포그래픽

비교형 인포그래픽

비교형은 서로 상반되는 데이터를 대조 및 비교함으로써 상태나 특징을 더욱 선명하게 드러내는 표현 방법입니다. 둘 이상의 데이터를 비교할 때는 대비되는 상징색을 이용하여 명확하게 구분할 수도 있습니다.

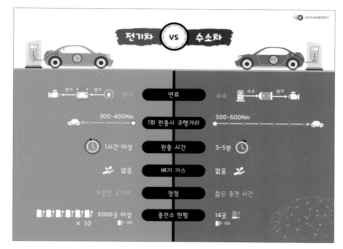

◀ 비교형 인포그래픽

스토리텔링형 인포그래픽

스토리텔링형은 전하려는 주제에 스토리를 연결하여 흥미있게 전달하는 방식으로, 스토리가 잘 짜일수록 주제를 효과적으로 전달할 수 있습니다. 데이터와 정보를 전달하려는 타깃에 대해 정확한 이해가 필요하고, 상황에 맞는 이미지를 제시하여 스토리를 전달함으로써 공감대를 형성할 수 있습니다.

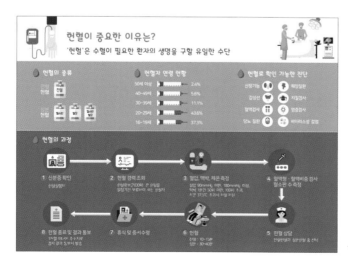

◀ 스토리텔링형 인포그래픽

배경이 투명한 이미지와
도형 그래픽 활용하기

배경이 투명한 이미지를 만드는 방법

로고 이미지의 흰색 배경 제거

로고 이미지에 흰색 배경이 있는 경우 배경색을 제거하여 투명하게 처리하면 좀 더 자유롭게 활용할 수 있습니다. 로고 이미지를 선택하고 [서식] 탭 – [조정] 그룹에서 [색] – [투명한 색 설정]을 선택한 후 마우스 포인터가 🔏 모양으로 변경되면 배경의 흰색 부분을 클릭하여 투명하게 배경을 제거할 수 있습니다. 이 기능은 로고 이미지뿐만 아니라 배경색이 한 가지 색만 있는 모든 이미지에서 사용할 수 있습니다.

▲ 투명한 색으로 변경 전 　　　▲ 투명한 색으로 변경 후

복잡한 이미지의 배경 제거

배경 이미지의 색이 두 가지 이상으로 이루어져 있거나 복잡한 경우에는 배경 제거 기능을 사용하여 투명하게 만들 수 있습니다. 이미지를 선택한 후 [서식] 탭-[조정] 그룹에서 [배경 제거]를 클릭합니다. 진분홍색으로 설정된 부분은 투명하게 바뀔 부분으로, 필요에 따라 [배경 제거] 탭에서 [보관할 영역 표시], [제거할 영역 표시]를 이용하여 이미지를 재설정하고 [변경 내용 유지]를 클릭하면 됩니다.

▲ 원본 이미지

▲ [배경 제거] 기능을 실행한 화면

▲ 보관할 영역, 제거할 영역을 재설정한 후

웹 사이트 이용해 이미지 배경 제거

❶ **원본 이미지 준비하기** : 사용할 이미지를 검색하고 마우스 오른쪽 단추를 클릭한 후 [이미지 주소 복사]를 선택합니다. 또는 [이미지를 다른 이름으로 저장]을 선택하여 이미지를 파일로 저장해도 됩니다.

❷ **웹 사이트에서 배경 제거하기** : removebg(https://www.remove.bg) 사이트에서 URL 링크를 클릭한 후 복사한 이미지의 주소를 붙여넣기(Ctrl+V)하거나 [Upload Image]를 클릭하여 저장 된 이미지의 경로를 지정해서 원본 이미지를 업로드합니다.

❸ **완성 이미지 저장하기** : 이미지를 업로드하면 몇 초 안에 결과가 나타납니다. 배경이 제거된 이미지는 [Download]를 클릭해서 파일을 저장할 수 있습니다. 이때 마음에 들지 않는 부분이 있으면 [Edit]를 클릭해서 이미지를 편집할 수도 있습니다.

도형 병합

파워포인트 '도형 병합' 기능을 이용하면 기본으로 제공되는 도형 외에도 얼마든지 새로운 모양의 도형을 만들 수 있습니다. '도형 병합' 기능은 파워포인트 버전에 따라 약간의 차이가 있지만, 2010 버전 이상에서 사용이 가능하고, 최신 버전에서는 통합, 결합, 조각, 교차, 빼기 기능이 제공됩니다. 그룹화되지 않은 2개 이상의 도형을 함께 선택한 후 도형 병합 기능을 적용할 수 있는데, 먼저 선택한 도형을 기준으로 병합이 이루어집니다. 가운데가 겹쳐진 2개의 원형 도형을 함께 선택하고 [서식] 탭 - [도형 삽입] 그룹에서 [도형 병합]을 클릭하면 다음과 같은 모양으로 병합됩니다.

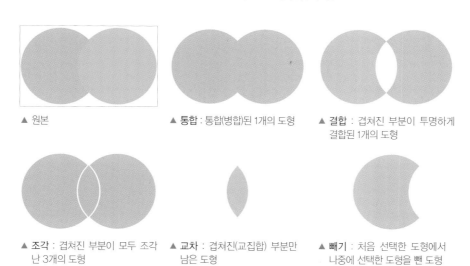

▲ 원본

▲ **통합** : 통합(병합)된 1개의 도형

▲ **결합** : 겹쳐진 부분이 투명하게 결합된 1개의 도형

▲ **조각** : 겹쳐진 부분이 모두 조각 난 3개의 도형

▲ **교차** : 겹쳐진(교집합) 부분만 남은 도형

▲ **빼기** : 처음 선택한 도형에서 나중에 선택한 도형을 뺀 도형

도형을 병합할 때 원본은 사라지고 병합된 도형만 남게 되므로 다양한 모양을 시도해 보려면 원본 도형을 복사한 후 병합하는 것이 좋습니다. 이 경우 항상 먼저 선택한 도형이 기준이 되므로 선택하는 순서에도 주의해야 합니다.

▲ 도형 통합

▲ 도형 빼기

다양한 모양으로 이미지를 만드는 방법

삽입한 이미지의 테두리 모양을 사각형이 아닌 원하는 모양으로 다양하게 변경할 수 있습니다. 또한 2개 이상의 복합 도형에도 영역을 나누어 하나의 이미지로 표현할 수 있습니다.

그림과 도형 준비

가로형 이미지를 세로형 도형에 삽입하면 이미지의 모양이 변형될 수 있으므로 그림과 비슷하게 도형 비율을 조정해야 합니다. 만약 도형의 크기가 정해져 있다면 이미지 자르기 기능을 이용하여 이미지의 길이를 자른 후 도형과 이미지의 가로 세로 비율을 맞추는 것도 가능합니다. 이제 크기에 맞는 그림이 준비되었다면 그림을 복사(Ctrl+C)합니다.

▲ 이미지 준비

▲ 길이가 다른 사각형 도형 준비

도형 그룹에 이미지 삽입

❶ 여러 도형들을 모두 선택한 후 반드시 하나의 그룹으로 묶어 그룹화해야 합니다(Ctrl + G).

❷ 그룹화된 도형들을 선택하고 마우스 오른쪽 단추를 클릭한 후 [도형 서식]을 선택합니다.

❸ [도형 서식] 작업 창의 [채우기]에서 [그림 또는 질감 채우기]의 [클립보드]를 클릭하면 앞에서 복사한 그림이 도형의 내부에 채워집니다.

❹ 도형 윤곽선은 [선]에서 [선 없음]을 선택합니다.

❺ [그림을 질감으로 바둑판식 배열]에 체크하면 그림의 비율이나 노출 위치를 변경할 수 있습니다.

▲ 복합 도형에 이미지를 넣은 다양한 예

라인으로 영역을 구분한 디자인

여백을 만들고 해당 여백을 어떻게 활용하는지에 따라 디자인의 다양한 개성을 표현할 수 있습니다. 정형화된 도형 다이어그램 대신 라인을 이용하여 여백 공간을 최대한 활용하면 콘텐츠 간의 유기성 있는 디자인을 할 수 있습니다.

📖 용도 / 정책 보고서 / 인트로 / 정책, 공공

불필요한 여백
주제 표현력이 부족한 다이어그램이 가운데로 몰려있어
불필요하게 발생한 양쪽 여백이 너무 허전해 보인다.

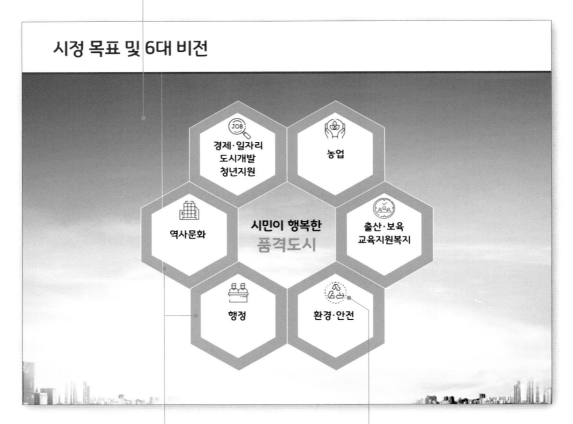

답답하게 배치된 도형
다이어그램의 두꺼운 경계선 때문에
답답해 보이고 공간 배치가 적절하지
않다.

분위기에 맞지 않는 무채색 아이콘
텍스트와 같은 색의 아이콘을 사용하여 텍스트가
연장된 느낌으로 정렬이 흐트러져 보이며, 공간만
차지하고 있다.

GOOD

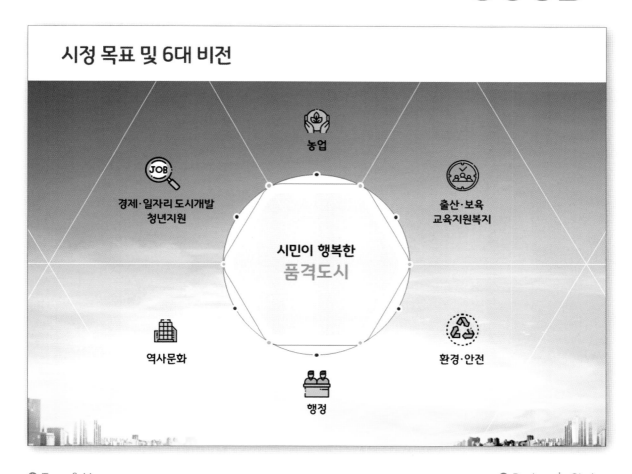

시정 목표 및 6대 비전

농업

경제·일자리 도시개발
청년지원

출산·보육
교육지원복지

시민이 행복한
품격도시

역사문화

환경·안전

행정

○ Tone & Manner

● 38.111.165
● 120.208.169
● 255.111.5

○ Designer's Choice

단순히 빈 공간으로서의 여백이 아니라 미리 여백의 위치까지 계획한 라인 디자인으로
영역을 구분하였습니다. 여유 있는 공간이 주는 시원한 느낌으로 미래를 향해
뻗어가는 모습의 도시 비전을 표현하였으며, 영역마다 시각화한 아이콘을 적용해
텍스트와 조화로운 그래픽 요소로 채워지도록 구성하였습니다.

세 가지 차트를 결합한 디자인

하나의 슬라이드에 여러 그래픽 요소가 복합적으로 포함된 경우 컬러, 서체, 아이콘 등을 일관성 있게 사용하면 개체 간의 산만함을 방지할 수 있습니다. 여러 개의 통계 차트를 동시에 보여줘야 할 경우라면 그래픽 요소의 전체적인 조화를 고려해야 유기성 있는 디자인을 완성할 수 있습니다.

📖 용도 / 영업 보고서 / 본문 / 외식산업

통일되지 않은 아이콘
아이콘에는 단색 채움형, 컬러 채움형, 라인형 등 다양한 모양이 있는데, 같은 종류로 통일해야 좀 더 깔끔하고 정돈된 느낌을 준다.

너무 다양한 서체
너무 많은 종류의 서체를 사용하여 산만하고 무질서해 보인다.

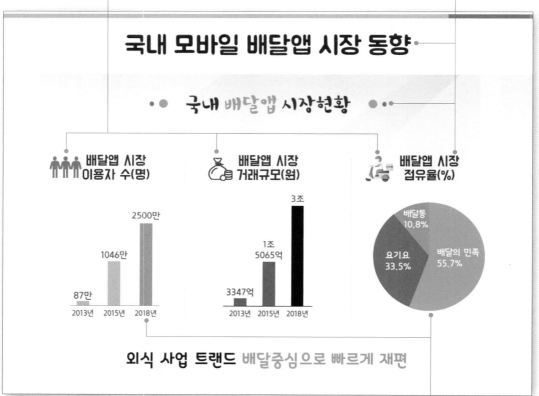

유기성이 부족한 차트 구성
차트끼리 유기적이지 못하여 함께 배치되었을 때 조화롭지 못하다.

GOOD👍

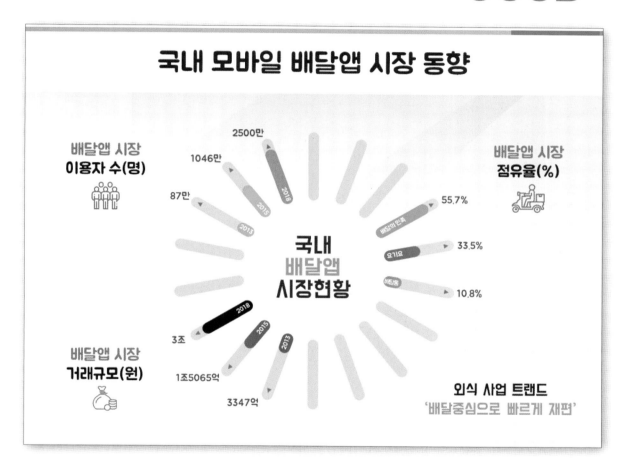

국내 모바일 배달앱 시장 동향

배달앱 시장 **이용자 수(명)**

2500만
1046만
87만
2018
2015
2013

국내 배달앱 시장현황

배달앱 시장 **점유율(%)**

배달의민족 55.7%
요기요 33.5%
배달통 10.8%

배달앱 시장 **거래규모(원)**

2018
2015
2013
3조
1조5065억
3347억

외식 사업 트렌드
'배달중심으로 빠르게 재편'

◯ Tone & Manner

217,217,217
255,115,25
70,43,25

◯ Designer's Choice

배달앱 시장의 이용자 수, 점유율, 거래 규모라는 관련성 높은 3개의 개별 통계 자료를
하나의 큰 원형 그래픽 차트로 유기성 있게 결합해 표현하였습니다. 원의 중심에 차트들을
아우를 수 있는 제목을 배치하여 시각적 균형감을 주었으며, 각각의 차트로 뻗어가는
시선의 흐름을 만들어 청중에게 시각적 재미와 흥미로움을 전달했습니다.

인포그래픽을 활용한 차트 디자인

주제를 효과적으로 표현하려면 임팩트 있는 사진 또는 그래픽 요소를 사용하는 것이 좋습니다. 먼저 강조하려는 메시지를 파악한 후 아이디어화해야 하며, 수치 데이터를 시각화할 때는 단위와 아이콘을 사용하여 청중이 쉽게 알아볼 수 있도록 디자인해야 합니다.

 용도 / 사업 설명회 / 본문 / 창업, 식음료

쉽게 파악되지 않는 데이터
아이콘의 개수가 쉽게 읽히지 않고 곱하기
숫자도 복잡해 혼란스럽다.

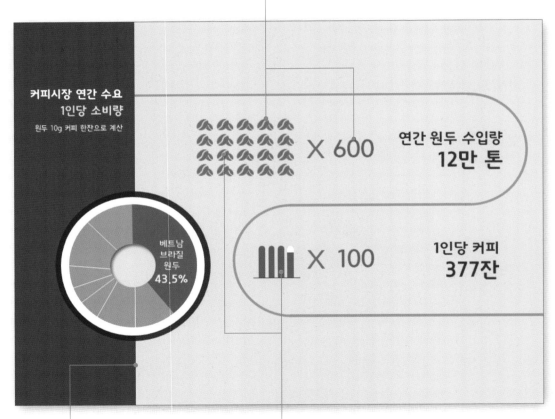

정형화된 화면 분할
세로로 분할된 특색 없는 그리드가 흥미를
끌지 못해 식상한 느낌을 준다.

통일되지 않은 그래픽 차트
원두는 콩 모양으로, 커피는 막대형 차트로
표현하여 통일성이 부족하다.

- 원형 차트를 활용한 사선 그리드 구성
- 아이콘을 사용하여 그래픽 차트 만들기
- 범례로 단위 명확하게 표시하기
- 알기 쉬운 단위로 표현

GOOD👍

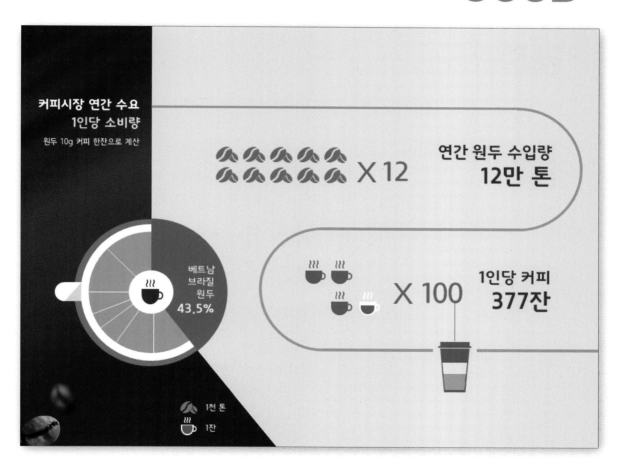

Tone & Manner
- 237.222.199
- 111.68.49
- 175.94.33

Designer's Choice

주제 메시지와 어울리도록 커피잔 모양의 아이콘을 이용하여 원형 차트를 구성하였으며,
파이 값의 각도에 맞는 사선 그리드로 화면을 효과적으로 분할하여 시각적 호기심을
자극하도록 화면을 구성하였습니다. 원두와 커피잔 아이콘을 사용하여 관련 통계의
수치 데이터를 시각화함으로써 청중의 이해를 돕고 조형성도 높아졌습니다.

일러스트로 주제를 표현한 디자인

구도가 답답하거나 주제를 표현하기에 부족한 사진을 표지에 사용한다면 프레젠테이션의 좋은 첫인상을 만드는 데 실패할 가능성이 큽니다. 식상함이 느껴지는 단순 그리드에서 벗어나 사선과 일러스트 이미지를 활용하여 좀 더 활기찬 표지로 디자인해 보세요.

📖 용도 / 홍보 프레젠테이션 / 표지 / 의학, 바이오

NG👎

● 답답한 구도의 사진
답답한 구도로 트리밍되어 주제 표현력이
떨어진다.

● 매력 없는 그리드
상하 1:1 계층으로 나눈 그리드 때문에
상단의 제목 공간은 너무 비어 보이고,
하단의 사진 공간은 답답하게 느껴진다.

GOOD👍

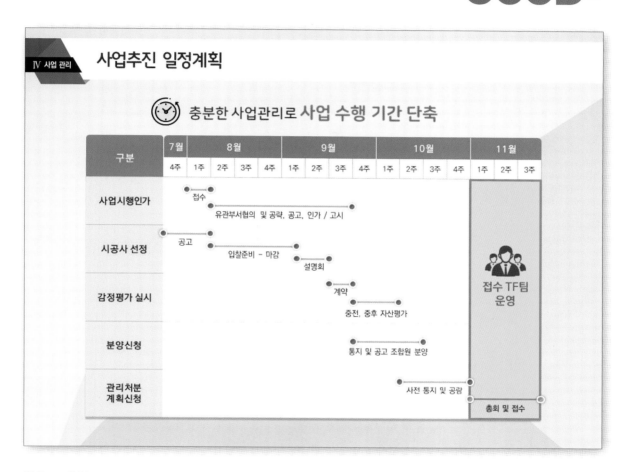

Tone & Manner
- ● 20,152,234
- ○ 230,230,230
- ● 255,102,0

Designer's Choice

표 디자인이 주는 단순하고 딱딱한 느낌을 보완하기 위해 화살표 대신 선을 이용하여 기간을 나타내고 원으로 시작점과 끝점을 명확하게 표시하였습니다. 특히 마지막 기간의 주요 메시지를 강조하기 위해 해당 영역 전체를 포인트 컬러로 지정하고, 테두리를 두껍게 설정하여 구분하였으며, 관련 아이콘을 배치하여 주목도를 높였습니다.

시각 효과를 높인 꺾은선형 차트 디자인

일정 기간 동안 변화한 값의 흐름을 파악하려면 꺾은선형 차트가 적합합니다. 하지만 차트에 너무 상세한 정보를 제공하면 청중은 부담감을 느끼게 됩니다. 따라서 누구나 쉽게 이해하면서 동일한 의미의 메시지가 전달되도록 차트를 단순화하여 디자인해야 합니다.

용도 / 업무 보고서 / 본문 / 방송. IT

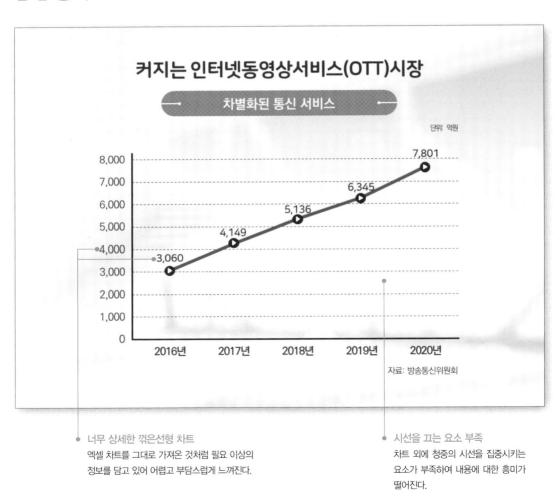

너무 상세한 꺾은선형 차트
엑셀 차트를 그대로 가져온 것처럼 필요 이상의
정보를 담고 있어 어렵고 부담스럽게 느껴진다.

시선을 끄는 요소 부족
차트 외에 청중의 시선을 집중시키는
요소가 부족하여 내용에 대한 흥미가
떨어진다.

GOOD👍

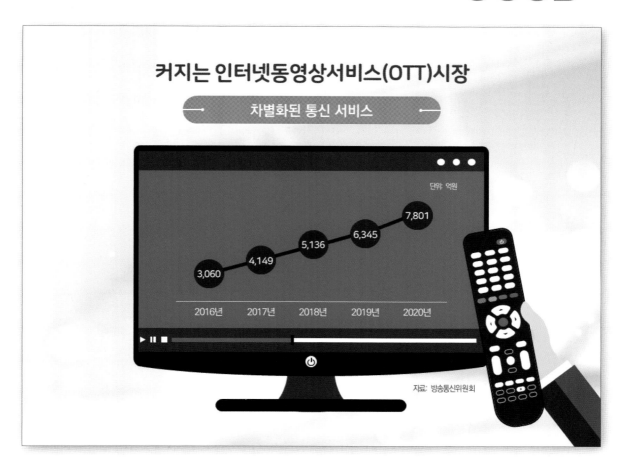

🔵 Tone & Manner

🔴 63.63.63
🔴 219.31.31
⚫ 0.32.96

🔵 Designer's Choice

눈금선, Y축 등 차트의 불필요한 요소를 제거하고 값의 변화를 한눈에 볼 수 있도록
도형을 사용하여 OTT 시장의 상승을 직관적으로 표현하였습니다. 영상 시청과 관련된
모니터와 리모컨 이미지를 사용하여 시각화함으로써 주목도를 높임과 동시에
청중의 흥미를 유발시키도록 디자인하였습니다.

순차적 흐름을 표현한 디자인

그래픽 요소 편

09

일정한 시간의 흐름 위에서 발생하는 역사, 연혁, 작업 단계 등을 순차적으로 표현한 디자인입니다. 나뉘어진 구간이 많고 구조가 복잡할 때는 표 디자인이 효과적일 수 있지만 단순한 시간의 흐름이라면 정형화된 틀에서 벗어나 창의적인 아이디어를 활용하여 다양한 디자인을 시도해 볼 수 있습니다.

📖 용도 / 입찰 설명회 / 인트로 / 교육, IT

의도하지 않은 여백
아무것도 채워지지 않은 버려진 공간처럼 보여 허전하다.

Prolog

차세대 e-learning 구축 사업은 정확한 분석이 가장 중요합니다.

2019.1Q	2019.2Q	2019.3Q	2019.4Q	2020.1Q

정보수집 및
학습환경 분석

과정 설계 및
원고 검토

학습UI 생성
콘텐츠 제작

테스트 진행

구축

e-learning 시스템

모두 강조된 텍스트
텍스트 크기가 모두 커서 어떤 것도 강조되지 않는다.

딱딱한 표 디자인
표는 많은 내용을 일정한 규칙으로 표현하는 데는 적합하지만, 딱딱하고 단조롭고 지루해 보일 수 있는 단점이 있다.

- 타이포그래피를 이용한 중요 텍스트 강조
- 동심원으로 자연스럽게 여백 채우기 효과
- 타임라인형 인포그래픽
- 균형감 있는 레이아웃

GOOD👍

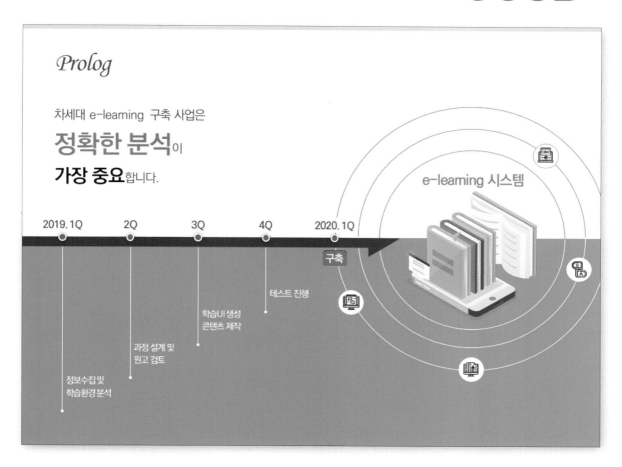

Prolog

차세대 e-learning 구축 사업은

정확한 분석이
가장 중요합니다.

e-learning 시스템

2019. 1Q 2Q 3Q 4Q 2020. 1Q

구축

테스트 진행

학습UI 생성
콘텐츠 제작

과정 설계 및
원고 검토

정보수집 및
학습환경분석

Tone & Manner

- 0,204,153
- 89,89,89
- 245,79,12

Designer's Choice

시간의 흐름을 의미하는 큰 화살표가 도달한 목표 지점에 주제를 표현하는 e-learning
시스템의 일러스트 이미지를 배치하여 사업의 최종 목표를 명확하게 나타냈습니다.
또한 일러스트 주변에 동심원을 배치하여 점차적으로 목표에 도달해 가는 과정을 표현했으며,
시간의 흐름에 따라 프로젝트 기간별 업무 내용을 표시하여 타임라인형 인포그래픽을 완성하였습니다.

10

그리드를 좌우로 변형한 디자인

박스는 가장 손쉽게 사용할 수 있는 디자인이지만, 평범하고 식상해 보일 수 있으며 박스를 겹쳐 사용하면 여백이 많이 필요하게 되어 답답한 느낌을 줍니다. 따라서 계층 구조를 디자인할 때는 청중의 시선을 사로 잡을 수 있는 새로운 시각의 화면 구성이 요구됩니다.

용도 / 홍보 프레젠테이션 / 본문 / 항공, 교육

매력이 부족한 다이어그램
단순 나열 형식의 다이어그램은 청중의
호기심을 이끌어내지 못한다.

03 항공 산업의 특징

핵심 산업

항공기 제조산업	항공기 운송산업	MRO 산업
항공기의 개발 및 생산활동	항공기를 이용한 운송활동	항공정비 서비스

최첨단 시스템 종합 산업
· 구조, 전자, 재료공학 등 분야별
시스템 종합산업의 장점의 위치

고부가가치 창출 산업
· 최신형의 경우, 대당 가격이
1,000억 원 이상의 고가제품

고용창출 효과가 높은 산업
· 연구개발 집약적 특성상
석/박사급 고급인력 필요
 - 이공계 인력이 전체의 86%
차지
 - 연구개발이 산업활동과
고부가가치의 원동력
· 조립산업의 특성상 고용창출
효과가 높은 산업

정부지원이 필수적인 산업
· 투자규모가 크고 장기간
수요도어 규모의 경제가 중요
· 자국 대표기업 집중 지원을 통한
국제경쟁력 제고가 보편화

항공산업 Global 7 도약

복합적 계층 구조
계층이 가로로 너무 많이 나눠져 있어
계층 간 내용의 연결성이 부족하다.

불필요한 여백
설명 텍스트의 길이 차이로 인해 생긴
여백 공간이 짜임새가 없어 보인다.

겹쳐진 박스
길이가 다른 텍스트들을 모두 같은 크기의
박스에 넣어 정돈되지 못하며, 겹겹이 쌓인
박스 구성 때문에 답답하게 느껴진다.

GOOD👍

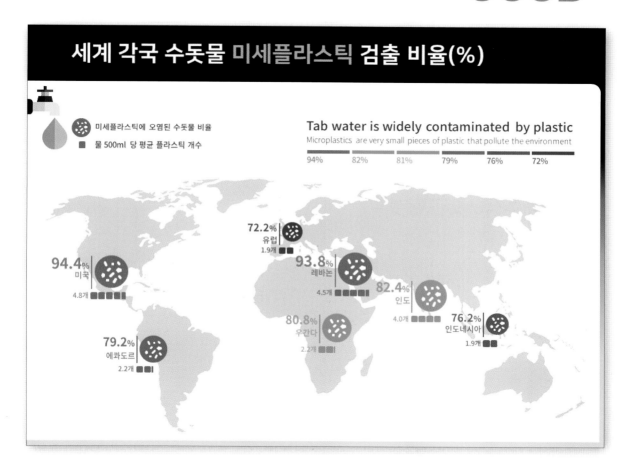

Tone & Manner
- 0.15.55
- 250.234.134
- 13.254.255

Designer's Choice

특정 국가의 통계 수치가 가지는 값의 크기에 의미를 부여하기 위해 경계선과 컬러가 없는 단순화된 지도 이미지를 사용하였습니다. 미세 플라스틱의 모양을 형상화한 아이콘을 오염 비율에 따라 크기와 색깔을 다르게 표현함으로써 차별화되고, 청중의 흥미를 유발하여 전달력 높은 구성이 되었습니다.

도트 맵을 사용한 디자인

지도상의 특정 지역을 가리키거나 위치를 나타낼 때 정확한 위치를 표시해야 할 때도 있고, 대략의 지점이나 영역 정도만 알려주면 될 때도 있습니다. 대략의 위치가 필요한 경우에는 상세한 경계나 행정구역과 같이 불필요한 정보를 제거한 지도를 사용하면 좀 더 깔끔하게 디자인을 할 수 있습니다.

 용도 / 세미나 / 본문 / 교통, 정책

너무 다양한 유형의 이미지
종류가 다른 이미지가 함께 사용되어 서로 어울리지 않고 깔끔한 분위기를 연출하기 어렵다.

잘 구분되지 않는 표시
설치 지역 표시를 구분하기 어렵다.

여백이 너무 많은 텍스트 시작 위치
글머리 기호와 텍스트 시작 사이에 필요 이상으로 간격이 너무 넓어 짜임새가 없다.

- 도트 맵과 표식을 사용한 위치 표현
- 통일된 형식의 일러스트 이미지 사용
- 적당한 간격의 글머리 기호 위치

GOOD👍

○ Tone & Manner

238.244.246
● 0.50.142
● 228.108.10

○ Designer's Choice

도트형 지도를 이용하면 광범위한 지역에 설치된 시설을 좀 더 효과적으로 표현할 수 있습니다. 주요 시스템 설치 지역은 지도 표식(Location Pin) 아이콘의 뾰족한 핀 모양으로 위치를 가리키도록 표시하고, 나머지 지역은 도트맵의 색깔을 다르게 지정하여 대략의 영역을 보기 좋게 표시하였습니다. 모든 이미지 스타일을 일러스트로 통일하여 조화롭게 배치하였습니다.

아이콘으로 콘셉트를 구분한 디자인

프레젠테이션을 디자인할 때 모든 페이지를 적절한 분량으로 채우기는 쉽지 않습니다. 특히 콘텐츠가 부족한 경우 화면이 비어 보이지 않도록 디자인하는 작업은 매우 어렵습니다. 따라서 담아야 할 내용이 적은 경우 다양한 공간 배치로 여백을 적절하게 활용할 줄 알아야 합니다.

 용도 / 업무 보고서 / 인트로 / 통신, 기술

타이포그래피 효과 부족
텍스트에서 포인트가 강조되지 않는다.

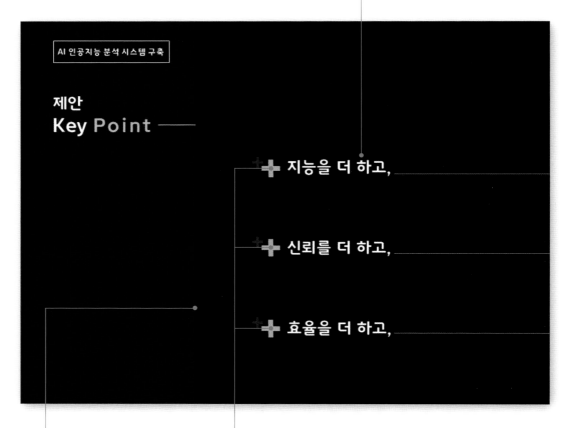

완성도가 떨어지는 화면 구성
화면 구성이 단순하고 공간이 많이 비어
보여 디자인 완성도가 떨어진다.

주제 표현이 부족한 그래픽 요소
연관성이 떨어지는 그래픽 요소가 내용을
살리지 못하고 있다.

GOOD👍

○ Tone & Manner

● 3.18.87
● 247.159.87
● 0.255.255

○ Designer's Choice

텍스트를 시각화할 수 있도록 장식적인 요소인 아이콘을 컬러별로 배치하여
청중의 시선을 유도하였으며, 포인트 단어가 자연스럽게 강조되도록 타이포그래피 효과를
적용하여 강약을 주었습니다. 배경에는 콘셉트에 맞는 그래픽 이미지를 넣어
여백을 풍성하게 채움으로써 디자인 완성도를 높였습니다.

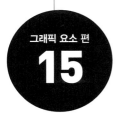

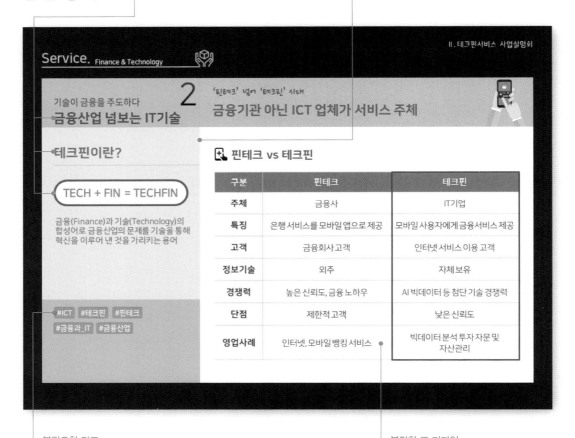

특정 열을 강조하는 표 디자인

프레젠테이션은 출력하여 읽는 자료가 아닌 화면으로 보는 자료입니다. 발표 중에 청중이 주어진 자료를 꼼꼼하게 읽는 것은 어려우므로 많은 데이터가 포함된 표를 사용할 때는 중요 데이터의 서식을 차별화하여 한눈에 알아볼 수 있도록 강조함으로써 가독성과 집중도를 높여야 합니다.

용도 / 사업 설명회 / 본문 / 금융, IT

너무 많은 컬러
너무 다양한 색깔을 함께 사용하여 산만한 느낌을 준다.

평범하고 답답한 그리드
반복된 사각형 격자 모양의 그리드 때문에 슬라이드가 답답하게 느껴진다.

불필요한 강조
너무 튀는 컬러를 사용하여 중요도에 비해 필요 이상으로 강조되어 시선이 분산되고 있다.

복잡한 표 디자인
표 안에 담긴 정보가 많아 복잡하고 어렵게 느껴진다.

GOOD👍

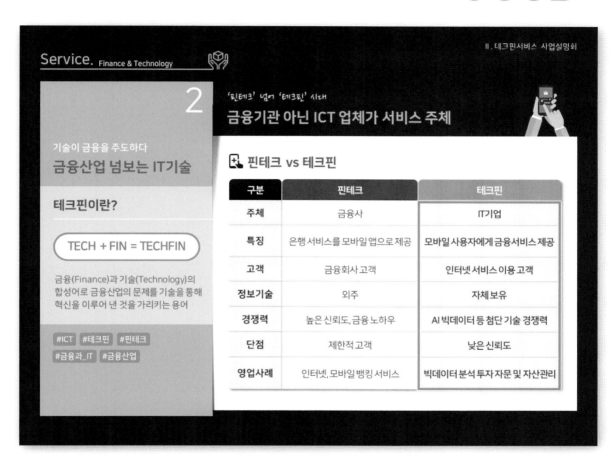

Tone & Manner

- 48.48.48
- 182.214.117
- 250.113.0

Designer's Choice

정형화된 구성에서 벗어나기 위해 규칙적인 격자 무늬를 해체하고 그리드에 변화를 주었습니다. 그림자를 이용하여 공간감과 입체감을 가진 화면으로 표현하여 유기성이 생겼습니다. 컬러 사용을 최소화하고 명도에 변화를 주어 내용의 강약을 조절하였으며, 표에서는 강조할 열에 포인트 컬러와 도형 서식 효과를 적용하여 다른 열의 데이터와 차별화하여 전달력을 높였습니다.

연속된 단계를 표현한 디자인

콘텐츠가 표현하는 힘이 약할 때 배경 사진도 함께 흐릿하면 슬라이드의 전반적인 구성이 약해질 수 있습니다. 이 경우에는 콘텐츠와의 조화를 고려해서 배경 사진의 컬러와 구도를 적절히 조절하여 대비감 있게 배치해야 합니다.

 용도 / 정책 보고서 / 본문 / 건설

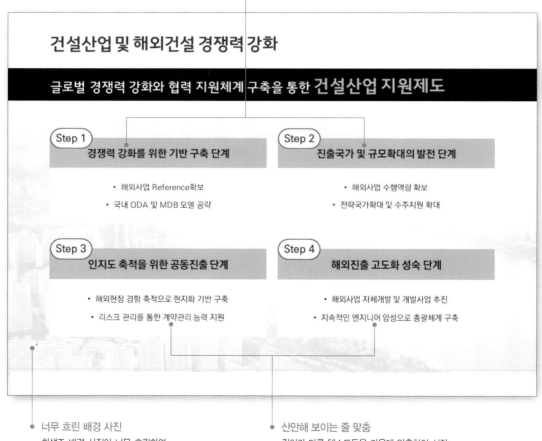

NG

연속성 개념이 누락된 다이어그램
단계가 이어지는 연속성에 대한 개념이
누락되었다.

건설산업 및 해외건설 경쟁력 강화

글로벌 경쟁력 강화와 협력 지원체계 구축을 통한 **건설산업 지원제도**

Step 1 경쟁력 강화를 위한 기반 구축 단계
- 해외사업 Reference확보
- 국내 ODA 및 MDB 모델 공략

Step 2 진출국가 및 규모확대의 발전 단계
- 해외사업 수행역량 확보
- 전략국가확대 및 수주지원 확대

Step 3 인지도 축적을 위한 공동진출 단계
- 해외현장 경험 축적으로 현지화 기반 구축
- 리스크 관리를 통한 계약관리 능력 지원

Step 4 해외진출 고도화 성숙 단계
- 해외사업 자체개발 및 개발사업 추진
- 지속적인 엔지니어 양성으로 총괄체계 구축

너무 흐린 배경 사진
회색조 배경 사진이 너무 흐릿하여
주제 확인이 어렵다.

산만해 보이는 줄 맞춤
길이가 다른 텍스트들을 가운데 맞춤하여 시작
위치가 어긋나서 정돈되지 않은 느낌을 준다.

· 아이콘을 사용하여 내용 표현
· 주사기 모양의 막대형 차트
· 많은 내용을 이야기로 구조화하여 단순화

GOOD👍

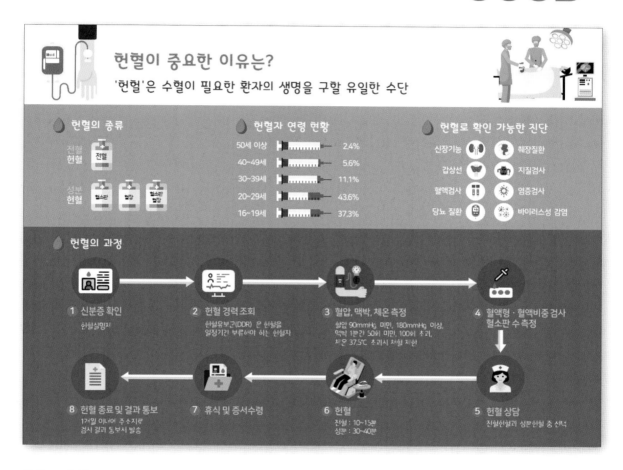

헌혈이 중요한 이유는?
'헌혈'은 수혈이 필요한 환자의 생명을 구할 유일한 수단

헌혈의 종류

전혈헌혈 전혈

성분헌혈 혈소판 / 혈장 / 혈소판혈장

헌혈자 연령 현황

50세 이상	2.4%
40~49세	5.6%
30~39세	11.1%
20~29세	43.6%
16~19세	37.3%

헌혈로 확인 가능한 진단

신장기능	췌장질환
갑상선	지질검사
혈액검사	염증검사
당뇨 질환	바이러스성 감염

헌혈의 과정

1 신분증 확인
헌혈실명제

2 헌혈 경력 조회
헌혈유보군(DDR) 은 헌혈을
일정기간 보류해야 하는 헌혈자

3 혈압, 맥박, 체온 측정
혈압 90mmHg 미만, 180mmHg 이상,
맥박 1분간 50회 미만, 100회 초과,
체온 37.5℃ 초과시 채혈 제한

4 혈액형 · 혈액비중 검사
혈소판 수 측정

5 헌혈 상담
전혈헌혈과 성분헌혈 중 선택

6 헌혈
전혈 : 10~15분
성분 : 30~40분

7 휴식 및 증서수령

8 헌혈 종료 및 결과 통보
1개월 이내에 우수지로
검사 결과 통보시 발송

○ Tone & Manner
● 25.121.161
● 173.167.161
● 255.65.64

○ Designer's Choice

텍스트보다 이미지가 쉽게 느껴지므로 아이콘과 다이어그램을 이용하여 내용을
최대한 시각화하였습니다. '헌혈 과정'을 하나의 스토리로 표현하기 위해
아이콘과 이미지는 비슷한 유형으로 통일하고 일정한 간격을 유지하면서 깔끔하게
줄을 맞추어 내용을 배치함으로써 많은 양의 정보도 깔끔하게 정리하였습니다.
따라서 정보 전달의 효율성을 높이는 디자인이 완성되었습니다.

그래픽 요소 편

23

이미지를 효과적으로 사용한 디자인

경쟁을 통해 평가받는 입찰 프레젠테이션에서 엔딩은 가장 중요한 포인트를 한 번 더 강조하며 자신감과 신뢰를 표현할 수 있는 마지막 기회입니다. 이미지와 텍스트 등 다양한 그래픽 요소를 유기적으로 활용하여 청중의 시선을 집중시킬 수 있는 효과적인 마무리 디자인이 필요합니다.

 용도 / 입찰 설명회 / 엔딩 / IT, 기술

신뢰를 표현하지 못하는 글꼴
엔딩 디자인의 시선을 끄는 힘이 부족하다.

가독성이 떨어지는 텍스트
텍스트가 회전되어 가독성이 떨어진다.

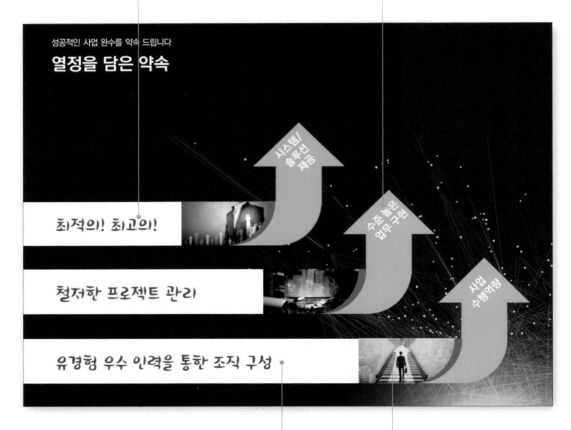

임팩트가 부족한 나열식 구성
긴 사각형과 화살표를 활용한 나열식 구성은
시각적 흥미를 떨어뜨린다.

이미지 활용 부족
이미지들이 너무 작게 삽입되어 콘셉트를
충분히 표현하지 못하고 있다.

· 3단 사선 그리드를 이용한 역동적인 구성
· 강렬한 그래픽 이미지 사용

GOOD👍

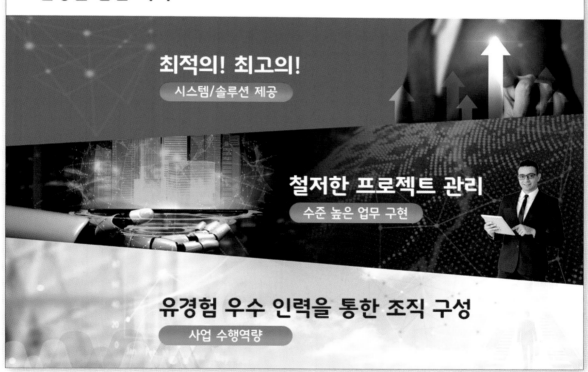

성공적인 사업 완수를 약속 드립니다
열정을 담은 약속

최적의! 최고의!
시스템/솔루션 제공

철저한 프로젝트 관리
수준 높은 업무 구현

유경험 우수 인력을 통한 조직 구성
사업 수행역량

◉ Tone & Manner

● 44,89,128
● 14,24,39
● 246,61,15

◉ Designer's Choice

엔딩 페이지에서 입찰사의 자신감을 표현하기 위해 역동적인 사선 그리드를 3단으로 겹친 후 미래적이고 발전적인 느낌의 강렬한 그래픽 이미지를 배경에 크게 삽입하여 각 내용 간의 유기성을 높였습니다. 사선 그리드를 따라 시선의 흐름이 유도되면서 세 가지 메시지의 구분감이 좋아져 전달성이 높게 구성되었습니다.

찾아보기